從樹木到全景

給新手的20堂

水彩風景寫生課

久山一枝／著

黃筱涵／譯

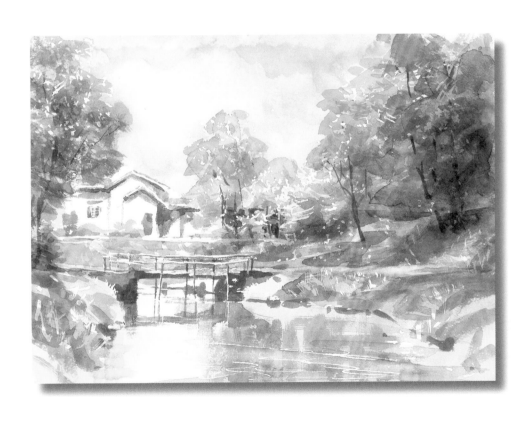

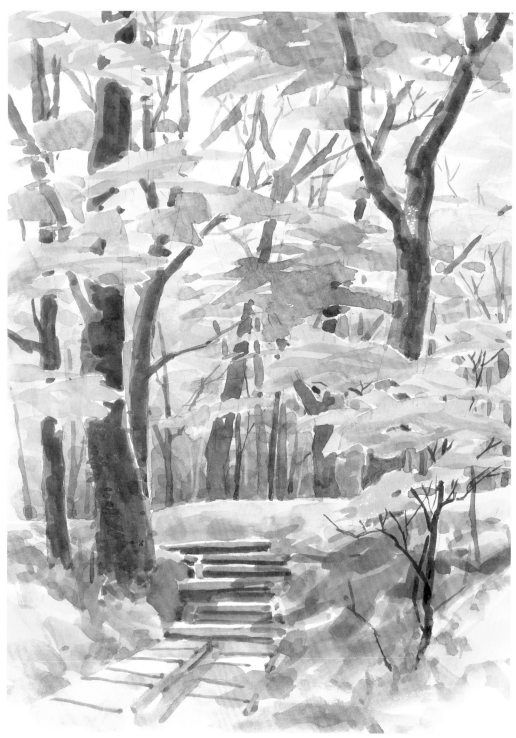

戰場原（栃木縣日光市）38.5×26.5cm
只使用平筆畫出的作品。

前言

　　我是因為負責開車載當畫家的爸爸出門，才展開了速寫之路。爸爸在速寫時，我也會在旁邊攤開速寫本一起畫。我本來就喜歡在山林、鄉村等散發古樸氣氛的景色中散步，自從養成親筆留下這些美景的習慣後，我前往這些地方的目的就改變了。

　　每次旅行，都能夠感受到大自然溫柔地包圍著我。此外，作畫時能夠從各個角度欣賞大自然，因此每當我停下腳步開始寫生時，就格外感受得到大自然的溫柔。脫離忙碌的日常生活，來一段輕鬆的小旅行，真的是件很幸福的事情。旅行途中還能享受速寫的樂趣，更是讓我覺得感謝得不得了。

　　如果寫生地點遠離都市，土壤與綠樹的香氣就會讓我心情變好。闖入大自然總會讓我胸懷沉靜的激動，我有時對這種感覺以及讓人心更加純粹的美麗風景、山林空氣都迷戀不已。寫生時光讓我能夠在翠綠景物中忘卻時間流逝，沉浸在充滿開放感的環境裡，這對我來說是至高無上的幸福。

　　幸運的是，日本隨處都有美麗的青山綠水，以及豐富的生態環境。就算綜觀全世界，日本也稱得上數一數二的寶地。或許是因為我們心中的某處暗自信仰著，再不起眼的雜草或樹木都寄宿著神靈，所以才會這麼喜愛且珍惜豐潤大自然的恩惠。

　　希望我以後仍然能夠維持這樣的體力，繼續在戶外享受作畫時光。相信不是只有我抱持這種想法吧？

　　本書的目標讀者，是有意加入風景寫生行列的初學者，因此記載的都是我在水彩畫課堂中指導學生時的授課精華。我採用循序漸進的單元編配，幫助各位從「用鉛筆畫出一棵樹」開始，了解掌握明暗差異的方法、上色的方法，以及構圖與畫具等相關知識。

　　同樣是寫生，也必須隨著繪製時間與狀況，選擇適當的作品尺寸與畫法。例如：想在短時間內簡單畫好的話，先選擇明信片尺寸或是與掌心差不多大的畫紙，用鉛筆或簽字筆畫線後，再畫成顏色清爽的淡彩畫，就不會花太多時間了。時間充裕的話，可以用大量水分層層疊上色彩，並搭配留白膠等工具，畫出更完整的水彩畫。

　　享受寫生樂趣的方法非常多元，如果本書能夠幫助各位進一步體會作畫的樂趣，我將感到無比榮幸。

2015年9月

久山一枝

Contents

Chapter 2 風景寫生的基本 ————— 53

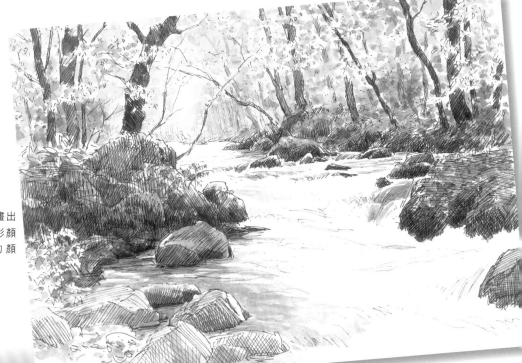

A 用簽字筆畫出線條，並以水彩顏料塗上淡淡的顏色。

奧入瀨溪谷的楓葉。
就算畫的是相同的風景，
只要改變構圖方式與描繪手法
就能夠大幅轉換畫的氛圍。
接下來請透過本書，
學習各式各樣的
描繪方式吧！

B 鉛筆速寫。

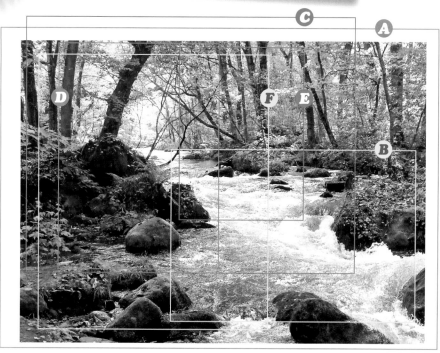

A～F的框線分別代表6種切割景色的方法。

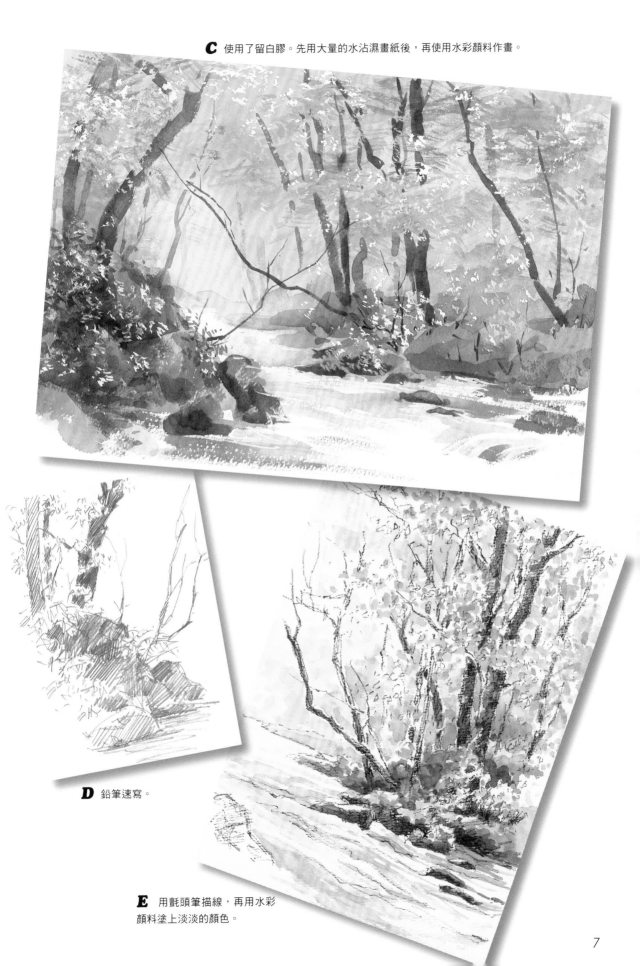

C 使用了留白膠。先用大量的水沾濕畫紙後，再使用水彩顏料作畫。

D 鉛筆速寫。

E 用氈頭筆描線，再用水彩
顏料塗上淡淡的顏色。

7

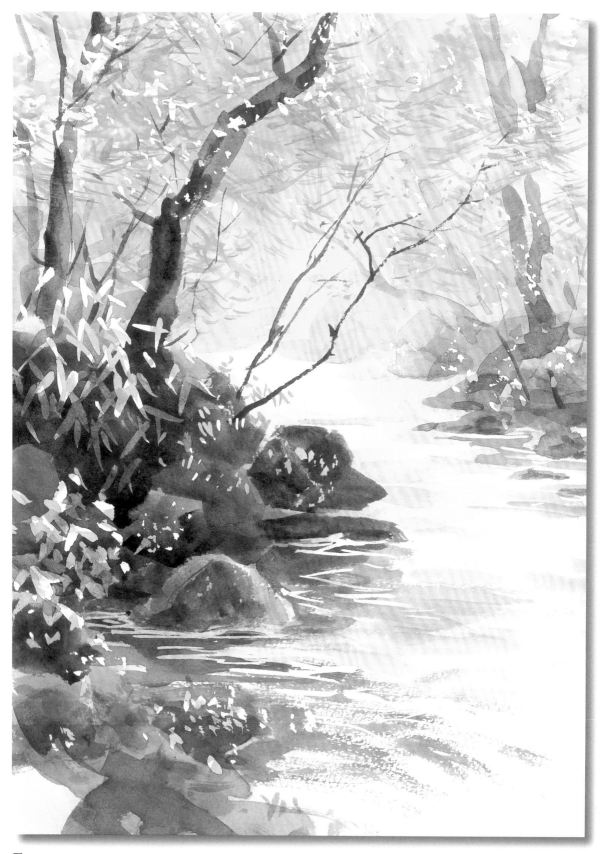

F P46會詳加解說本作品的描繪方式。

Chapter 1
從1棵樹
到完整的樹景

Lesson 1 速寫用具

接下來要介紹的是我平常使用的整套工具。

前往郊外寫生時，我會盡量減輕隨身物品，因此會攜帶較輕且小巧的畫具。而且我很喜歡親手製作工具，所以也帶了不少手工製作的畫具。

基本上，我幾乎所有畫具都收納在下圖的布包裡。這個布包的尺寸比A5紙大一點，畫筆等都放在兩側的口袋中，顏料與水瓶等會放在中間。而側邊的口袋也藉由縱向的縫線分成一格格，避免畫筆倒掉。

我平常會帶著放有布包、畫紙、椅子等物的後背包去寫生。雖然內容物看似很少，但是只要備齊這些工具，就能夠畫出相當完整的水彩畫了。

如果要去的地方是有些難走的山路時，我就只會攜帶1枝水筆與1枝鉛筆、橡皮擦、顏料、小本速寫本與面紙。

> 將整套工具收納成一小袋後，一起提出門吧！

內側

背面

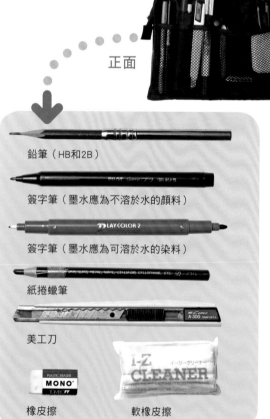

正面

鉛筆（HB和2B）

簽字筆（墨水應為不溶於水的顏料）

簽字筆（墨水應為可溶於水的染料）

紙捲蠟筆

美工刀

橡皮擦　　　　軟橡皮擦

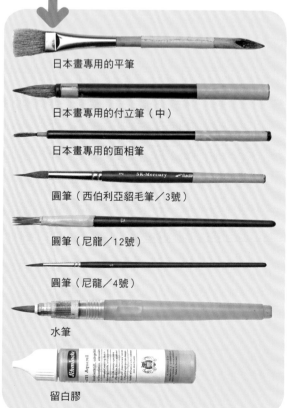

日本畫專用的平筆

日本畫專用的付立筆（中）

日本畫專用的面相筆

圓筆（西伯利亞貂毛筆／3號）

圓筆（尼龍／12號）

圓筆（尼龍／4號）

水筆

留白膠

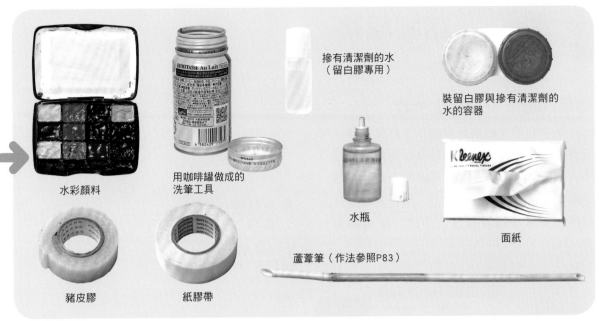

掺有清潔劑的水
（留白膠專用）

裝留白膠與掺有清潔劑的
水的容器

水彩顏料

用咖啡罐做成的
洗筆工具

水瓶

面紙

豬皮膠

紙膠帶

蘆葦筆（作法參照P83）

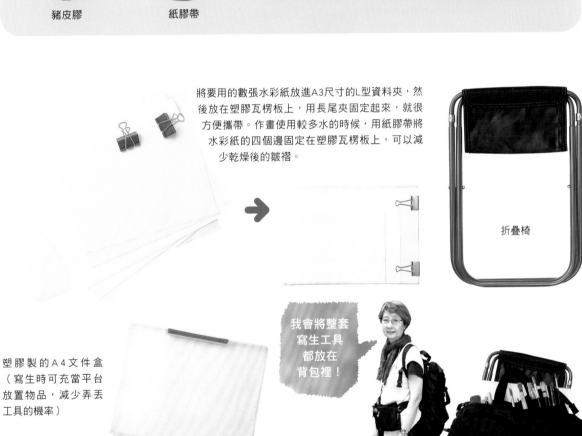

將要用的數張水彩紙放進A3尺寸的L型資料夾，然後放在塑膠瓦楞板上，用長尾夾固定起來，就很方便攜帶。作畫使用較多水的時候，用紙膠帶將水彩紙的四個邊固定在塑膠瓦楞板上，可以減少乾燥後的皺褶。

折疊椅

塑膠製的A4文件盒
（寫生時可充當平台
放置物品，減少弄丟
工具的機率）

我會將整套
寫生工具
都放在
背包裡！

P10介紹的布包、畫紙、
折疊椅與A4文件盒，都
放在這個後背包裡帶著
走。

繪製線稿

簡單的鉛筆淡彩寫生步驟

　　本章節要介紹最簡單的基本寫生步驟。這邊最重要的就是「仔細觀察目標物」。很多人在這個步驟時，都會不由自主地畫上許多線條，但是請想辦法畫出「單一線條」，並應精準畫出枝幹粗度、方向、前後關係等。

1 先繪製草稿

先大略掌握樹枝分布後，再以鉛筆輕輕打草稿。

2 用軟橡皮擦將線條擦淡

將軟橡皮擦捏成方便使用的尺寸，在**1**的畫紙上滾動，把線條擦至僅剩下淡淡痕跡的程度。

3 畫出單一的清晰線條

一邊仔細觀察枝幹形狀與層次感，一邊畫出清晰的單一線條。

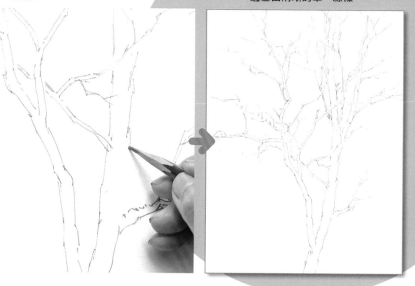

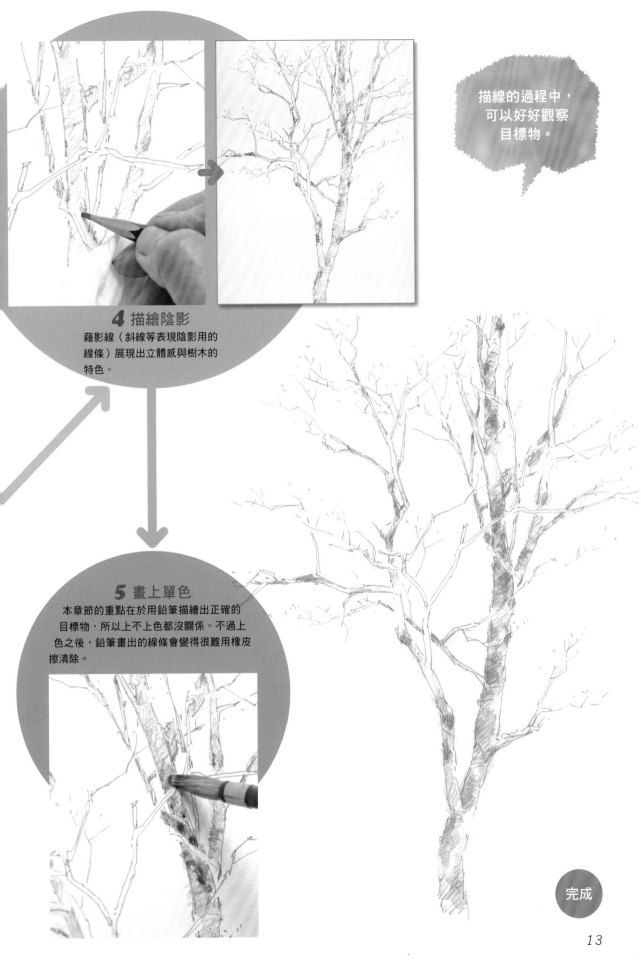

描線的過程中，
可以好好觀察
目標物。

4 描繪陰影

藉影線（斜線等表現陰影用的
線條）展現出立體感與樹木的
特色。

5 畫上單色

本章節的重點在於用鉛筆描繪出正確的
目標物，所以上不上色都沒關係。不過上
色之後，鉛筆畫出的線條會變得很難用橡皮
擦清除。

完成

選擇目標物

　　即使是同一棵樹，從不同的角度看到的模樣也會不同。這時，請思考哪個角度的形狀最易於作畫吧！將「樹枝」代換成其他的目標物，就可以延伸出許多樹木以外的畫。

易於作畫的樹木關鍵

・樹枝分布有疏有密。
・樹枝之間的空隙要有大有小。
・不要過於平面（樹枝與樹幹要有前有後）。
・枝幹的粗度與長度不能太平均（要有粗細長短的變化）。
・樹枝不能互相平行。

樹枝的疏密與
長短都有變化。

毫無變化，
過於平面。

往右後方生長。

往左前方生長。

往右側（稍微往後）生長。

在前方樹枝與後方樹枝之間，稍微留一點空隙，藉此表現出前後關係。

彎曲的部分。

往左側（稍微往前）生長。

觀察的重點

　　為了能夠在畫完草稿之後用單一線條畫完整棵樹，必須確實觀察清楚整棵樹的形狀，也要畫出枝幹的前後關係、樹枝的生長狀態等。初學者請先選擇一眼就可以看出樹枝分布的落葉樹，或是樹葉較少的樹木。

鉛筆的筆觸

就算只是簡單的一條線，也應避免像用尺畫出來一樣生硬。必須重視力道強弱與線條粗細等變化。

所以，請依想畫的內容選擇適當的筆芯硬度及筆壓力道。我下筆的力道較強，所以多半選擇使用HB的鉛筆；下筆力道較輕的人，也可以選用B～3B的鉛筆。

拿筆的方法也會影響到線條的質感。我在寫生時的握筆方式與寫字差不多，但是有時也會刻意用掌心包覆住整支筆般，讓筆芯平貼紙面，藉此畫出更粗的線條，使作品的線條更具起伏變化。

寫字般的握筆法 | **筆芯貼平紙面的握筆法**

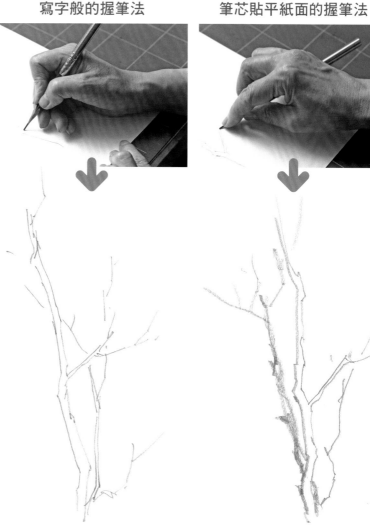

✗ 線條生硬缺乏變化

（線條之間沒有空隙，較難看出前後關係）

○ 富含變化的線條

（線條之間有空隙，可明確表現出前後關係與空間深度）

Lesson 3 畫出陰影

藉影線表現出陰影

　　能夠掌握目標物的形狀、畫出精準的線條後，接著就要透過陰影表現出空間深度與立體感了。

　　雖然P13的**4**就已經透過斜線為樹幹與樹枝增添陰影，但是當時的光線幾乎是從正上方灑下來，所以看不出明顯的光影差異，而右圖則表現出光線從右邊照射過來的光影感。

　　像這樣藉由線條表現出陰影的繪圖方式，稱為「影線法」。影線（hatching）的英文原意是「畫出細緻的平行線」，現在也代表「反覆畫出細緻（或較粗）的平行線，藉此表現出陰影或質感的繪畫技巧」；使不同方向的影線重疊在一起的繪畫技巧，則稱為「交叉影線法（cross hatching）」。

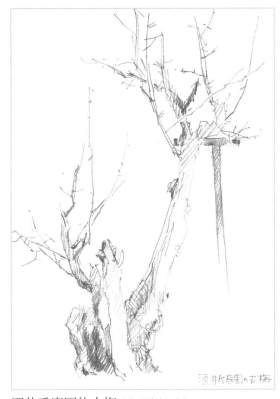

酒井氏庭園的古梅（山形縣鶴岡市）26.5×19.5cm

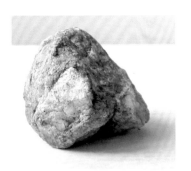

用有稜有角的石頭練習影線技巧

　　畫出線條後，只要適當地添加影線，就能夠使物品更有存在感。這裡將暫時脫離「1棵樹」的主題，利用能夠近距離觀察的石頭練習影線技巧。本章節分別描繪了有稜有角的石頭與圓石，兩種都必須仔細觀察目標物，將最暗到最亮之間的陰影，分成3～5個階段，藉由線條密度表現出這些層次。

有稜有角的石頭

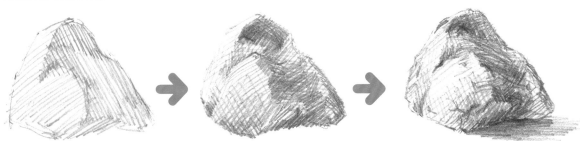

先畫出大略的面。　　　　藉由「交叉影線法」畫上不同方向　　　加上石頭下方的影子，完成。
　　　　　　　　　　　　的線，愈暗的地方畫得愈精細。

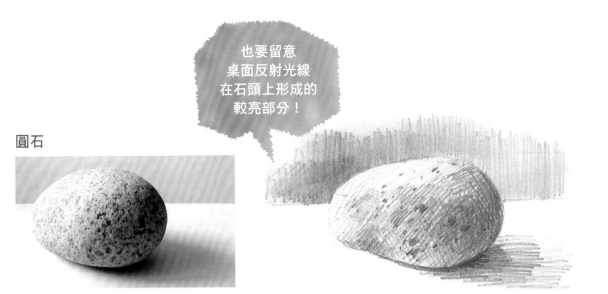

圓石

應用在風景畫上

　　有光線的地方勢必會有不同的明暗。平常請多觀察桌上的杯子、室內家具、樹葉與天空雲朵等物的明暗變化吧！只要能夠確實掌握石頭的明暗，自然能夠將這個技巧運用在描繪樹葉濃密感與遠山等風景畫中。

岩石

山

河川上的大岩石與小石頭

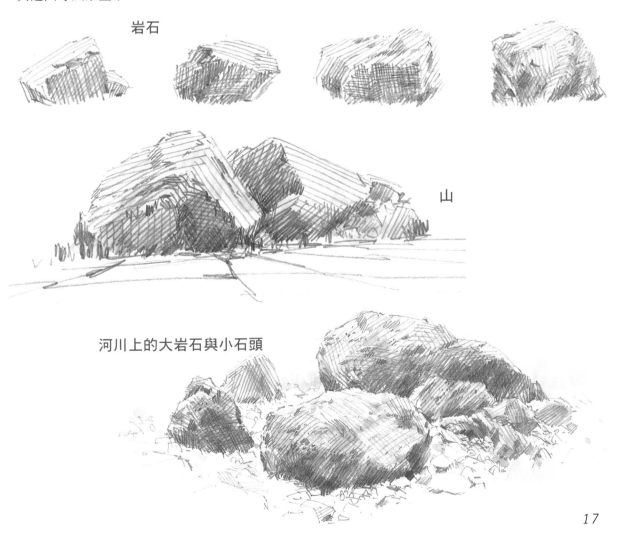

畫出樹葉的明暗差異

以石頭為目標練習完影線技巧後，就把主題拉回「1棵樹木」吧。試著依明暗差異，將整體樹葉分成數個區塊。通常這些區塊愈內側會愈暗，愈外側愈明亮。瞇起雙眼觀察的話，就能夠自然而然看出明暗區塊，請試試看。

從旁邊看見的葉子明暗區塊分布

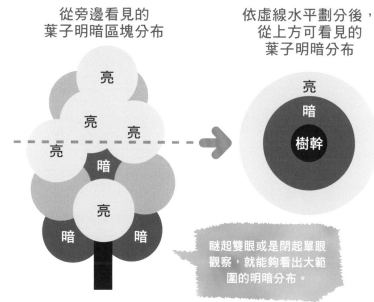

依虛線水平劃分後，從上方可看見的葉子明暗分布

亮
暗
樹幹

瞇起雙眼或是閉起單眼觀察，就能夠看出大範圍的明暗分布。

用影線技巧畫出1棵樹

光線

1 首先用斜線畫出整體形狀，並將明暗分成3個階段，左下角顏色最深，右上角最淺。

2 進一步細分明暗區塊，將陰影處畫得更深。

3 邊留意大根樹枝的分布狀況，邊畫出更細緻的陰影。

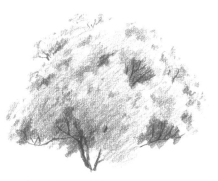

4 畫出樹幹與樹枝。

同場加映

用鉛筆畫出影線時，建議由左至右、由上至下地畫，才能夠預防手弄髒畫紙表面。在手與畫紙之間鋪上面紙，就可以畫得更安心。

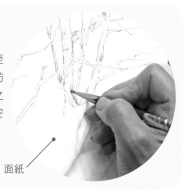

面紙

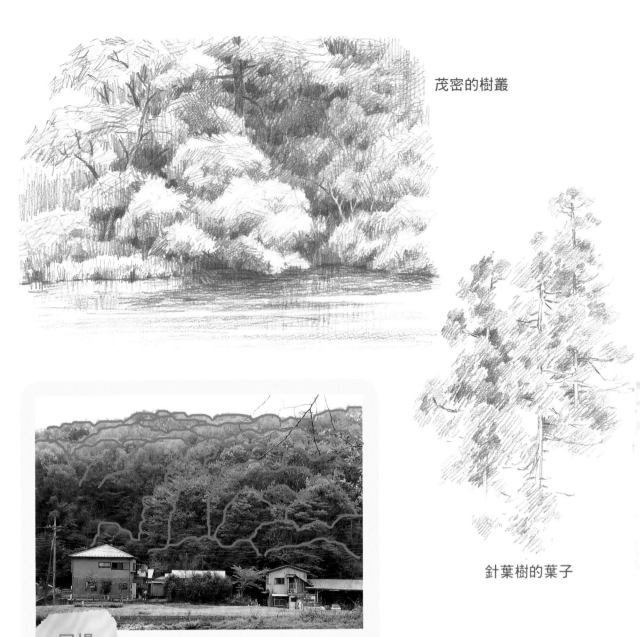

茂密的樹叢

針葉樹的葉子

同場
加映

**藉由照片
捕捉葉子的
明暗區域分布**

拿旅遊手冊或月曆的風景照片,也可
以放大自己拍攝的照片,試著做出下
列練習。只要培養出能分辨明暗色塊
的眼力,就能對速寫很有幫助。

①畫線分出明暗區塊。
②用畫好線的照片當目標物,描線並
畫出影線。

Lesson 4 上色

用顏色表現出明暗

　　Lesson 3是藉由影線表現出樹葉的明暗，接下來要試著用顏色表現。雖然表現方法相當多元，但基本的明暗關係都相同。

樹葉的顏色是用
Cadmium Yellow
與Indigo混合出來的。

上方區塊較亮。
下方較暗。

A 用線條畫出大致的形狀後，藉由色彩深淺區分出亮處與暗處。

B 不用刻意描出區塊的邊線，而是增加顏料的水分，使彼此互相渲染。

C 不用刻意描出區塊的邊線，而是藉由色點區分出明暗處。

D 不用刻意描出區塊的邊線，而是用海綿沾顏料後壓上，透過細點表現出葉子的質感。

用粉紅色取代綠色，還可以變成櫻花樹。

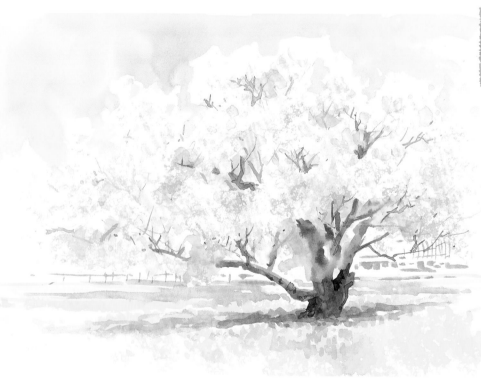

櫻花 26.5×38.5cm

藉點描法表現出葉子

P20的C與D，就是用點描法表現葉子。除了應留意明暗處以外，也一邊注意點的大小、形狀、密度、各區塊的前後關係與留白處的大小等，一邊用點描法畫葉子吧！

葉子的密度為何不同？

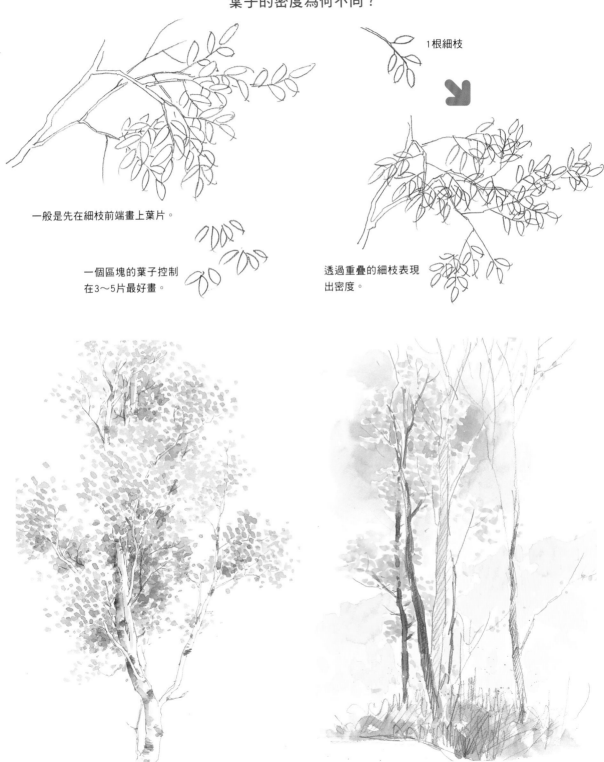

1根細枝

一般是先在細枝前端畫上葉片。

一個區塊的葉子控制在3～5片最好畫。

透過重疊的細枝表現出密度。

白樺樹 38.5×26.5cm

晚秋 32.0×23.5cm

用不同的工具點描

　　點的形狀與大小，可隨著用筆的方式不同創造各種變化。此外，用海綿、揉成球狀的報紙、保鮮膜等物沾顏料後按壓在畫紙上，也能表現出與畫筆不同的感覺，非常有趣，請各位務必嘗試看看。

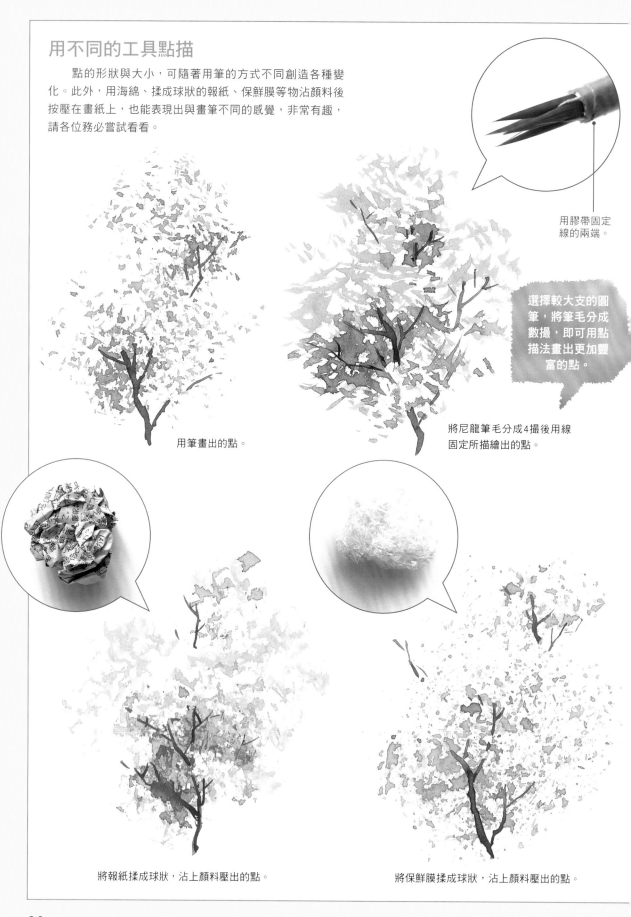

用膠帶固定線的兩端。

選擇較大支的圓筆，將筆毛分成數撮，即可用點描法畫出更加豐富的點。

用筆畫出的點。

將尼龍筆毛分成4撮後用線固定所描繪出的點。

將報紙揉成球狀，沾上顏料壓出的點。

將保鮮膜揉成球狀，沾上顏料壓出的點。

建議選擇吸水性強且
彈性佳的天然纖維海綿。
我使用的是在
家居館賣的洗車用海綿。

不要直接把整塊海綿拿來沾顏料，
應如下圖加工後再使用，
才能夠壓出變化豐富且更具趣味性的點。

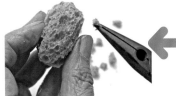

將海綿剪成好用的大小。

修剪邊角，做出圓
滑的形狀。

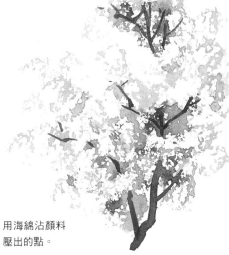

用海綿沾顏料
壓出的點。

用前端較細的尖嘴鉗四處剪下小
洞，可賦予成品更豐富的變化。

修成球狀是為了避免按壓
時出現邊角的痕跡。

水邊 19.5×26.5cm

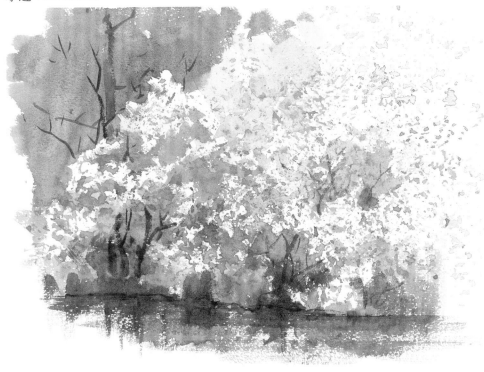

Lesson 5　描繪各式各樣的樹木

　　即使同是樹木，樹幹與葉子的形狀、顏色、粗度與樹皮質感等，都會隨著種類而異，但是寫生時的基本原則都相同。第一步應先仔細觀察，用線條描繪出形狀，接著再透過明暗差異添上陰影，最後流暢地上色，基本上就具備畫出所有樹木的能力了。

不妨找個機會觀察各種不同的樹木，把它們畫下來吧？

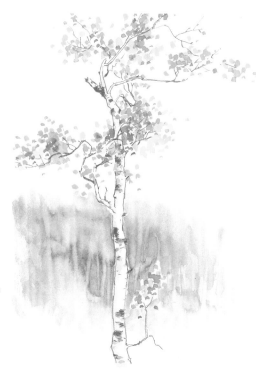

白樺樹（尾瀨）
27.0×19.0cm

山櫻花（福島縣・豬苗代湖畔）26.5×38.5cm

青雲寺枝垂櫻（埼玉縣秩父市）26.5×38.5cm

青森椴松（長野縣・奥志賀）35.5×26.0cm

古鷹神社之杉（埼玉縣秩父市）38.5×26.5cm

紅葉（福島縣・裡磐梯）19.0×26.5cm

桂樹（栃木縣・奧日光）26.5×38.5cm

椰子樹（千葉縣千倉町）26.5×19.0cm

枹櫟（栃木縣・奧日光）26.5×19.0cm　　櫸樹（長野縣小布施町）52.0×19.0cm

從1棵樹延伸到有樹的風景

從1棵樹延伸到森林風景

學會畫出1棵樹後，就拓寬視野，把目標放在描繪有茂密樹林的風景、森林與山脈吧！

同樣是風景畫，氛圍也會隨著繪製手法而有所不同。

鉛筆畫
如Lesson 3學到的一般，只要藉鉛筆畫出明暗，就能形成一幅完整的畫作。

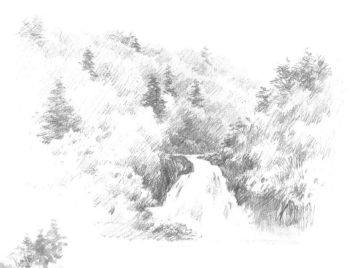

鉛筆淡彩畫
用顏料為右上角的畫輕輕上色，並保有許多留白。

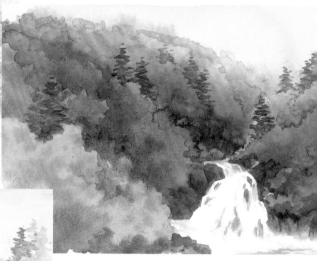

水彩畫
顏色比鉛筆淡彩更明顯。水流處則刻意不上色，保留紙本身的白色。

水彩畫＋留白膠
用留白膠（參照P42）表現光線。

有樹的風景

　　生活周遭幾乎隨處都有樹木，不管是1棵樹搭配簡單的背景，或是由數棵樹組成的美景，都能夠畫出漂亮的作品。就算構圖中納入樹木以外的元素，基本的觀察重點與繪製方式，都與前面談到的大致相同。所以請一邊仔細觀察，一邊繪製作品吧！

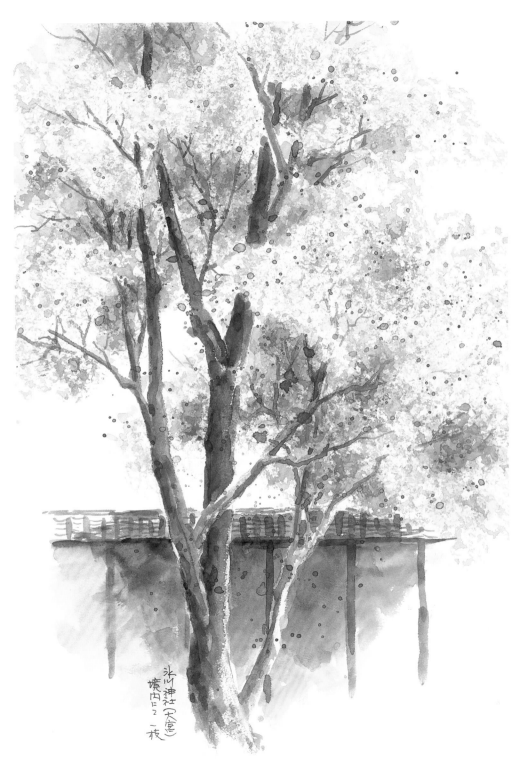

冰川神社（埼玉縣・大宮）38.5×26.5cm

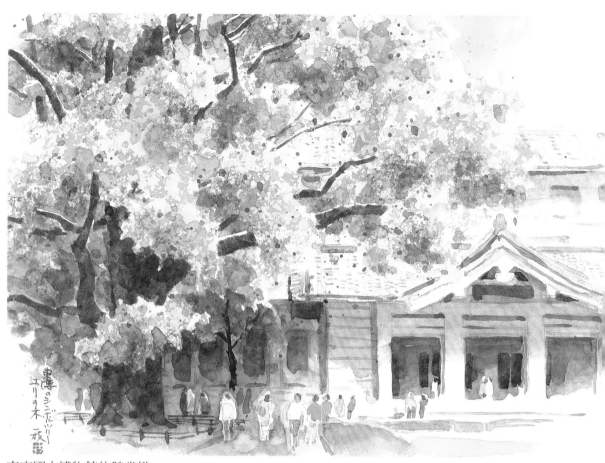

東京國立博物館的鵝掌楸（東京都・上野）26.5×38.5cm

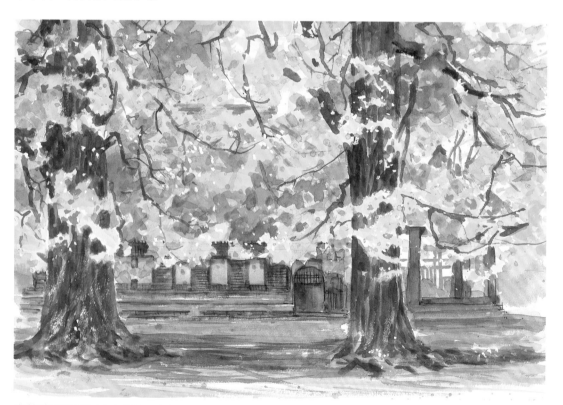

廣德寺的銀杏（東京都秋留野市）26.5×38.5cm

花園溪谷（茨城縣北茨城市）
24.0×32.5cm

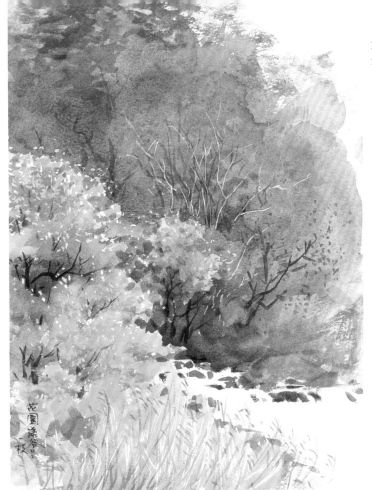

秋色（東京都港區・自然教育園）26.5×38.5cm

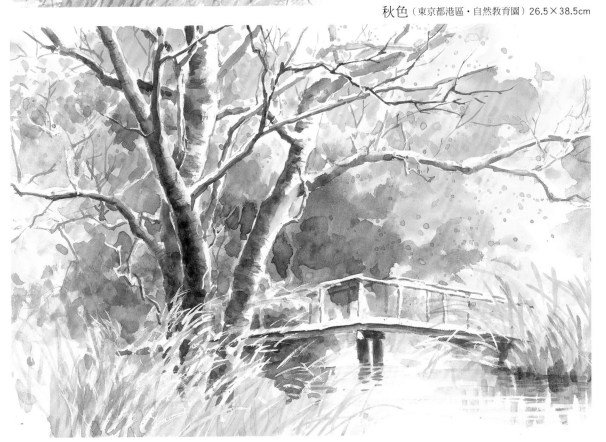

Lesson 7 實際前往寫生

請參考P12說明的寫生步驟，開始畫有簡單樹木的風景吧！

〈練習1〉**尾瀨的白樺樹**（鉛筆淡彩）

尾瀨之原中最醒目的樹木，就是白樺樹與落葉松。在缺乏養分的濕原中獨立而生的樹姿格外惹人喜愛，因此我畫過不少以白樺樹為景的作品。愈是在逆境中生長的樹木，就擁有愈豐富的樣態，也愈適合作畫。

1 打完草稿後，用軟橡皮擦輕輕擦淡。

2 用單一線條畫出白樺樹，以及背景的山、樹林與草原等。

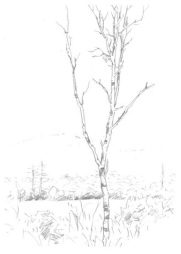

3 用影線賦予明暗差異，將細節描繪得更清楚。

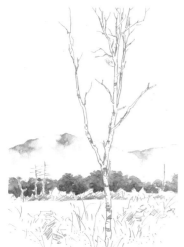

4 上色的順序為最後方的山脈、樹林。

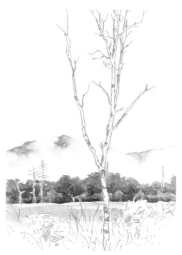

5 為濕原上色。

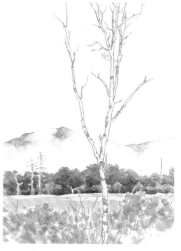

6 為前方的草畫上偏淡的綠色。

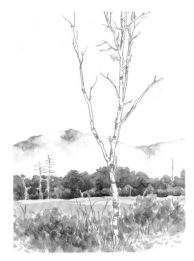

7 以較深的綠色畫出陰影，接著用紅褐色畫出枯草。

8 為天空上色。上方的顏色較深，愈靠近山脈就愈淺。

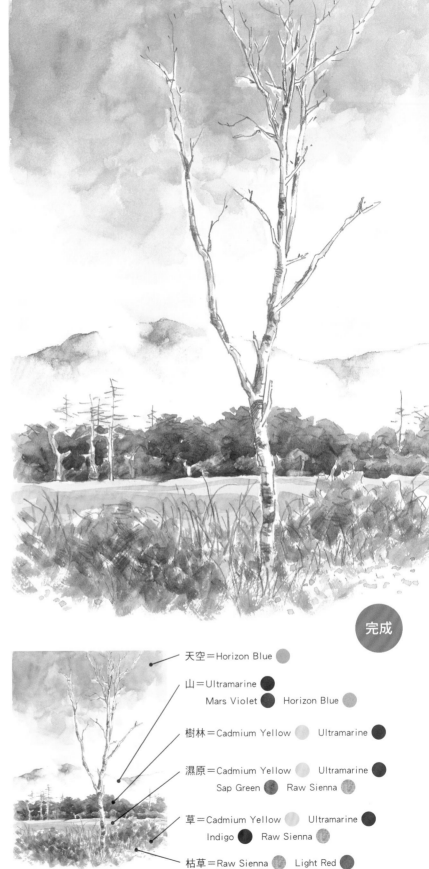

完成

天空＝Horizon Blue

山＝Ultramarine
Mars Violet Horizon Blue

樹林＝Cadmium Yellow Ultramarine

濕原＝Cadmium Yellow Ultramarine
Sap Green Raw Sienna

草＝Cadmium Yellow Ultramarine
Indigo Raw Sienna

枯草＝Raw Sienna Light Red

同場加映

上色時，在不同顏色間留下細微的空白，有下列優點：
・能夠營造出空間感。
・能夠襯托出顏色的鮮豔感。
・前一個顏色未乾就上下一個顏色也不會混在一起，能在短時間內作畫。

　　那須高原有許多大大小小的牧場，這是我拋開地圖，四處閒晃時邂逅的景色。

　　下方作品是用簽字筆描線，且上色時更為隨興。畫完草稿後不把鉛筆的痕跡擦淡，而是用簽字筆描完線後，再用軟橡皮擦一口氣擦掉所有線。由於簽字筆的顏色比鉛筆深，且不會像鉛粉一樣染髒其他區塊，所以呈現的畫面相當乾淨。此外，細緻的線條也很適合運用在描繪建築物細部時。

用簽字筆描過之後，只要把鉛筆線擦掉就可以了，出乎意料的簡單！

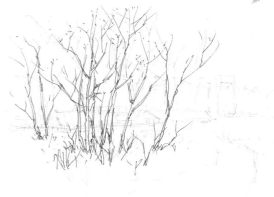

1 用鉛筆打草稿。

2 保留草稿的線條，用簽字筆從前方的樹群開始描線。

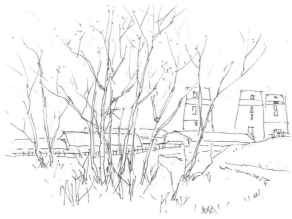
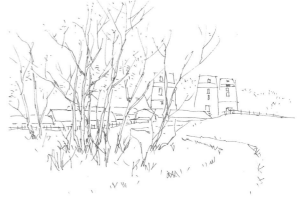

3 描出後方的牧舍與道路。

4 用虛線畫出牧舍後方的樹林，再用軟橡皮擦將草稿的線條擦乾淨。

同場加映

用直線畫出概略的形狀

　　在打草稿時，如果要繪製道路或河川等曲線，可直接用直線連接各點，後續再用透視技巧（參照P66）補足，也不怕畫面顯得單調。

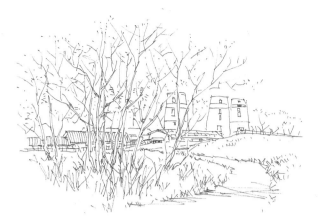

5 畫出牧舍屋頂與前方草叢。

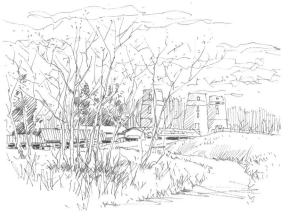

6 用「影線」輕輕地畫出針葉樹的葉子與陰影。

7 用「淡彩」上色。

天空＝Horizon Blue

其他顏色：
Light Red　　Raw Sienna
Ultramarine　　Mars Violet

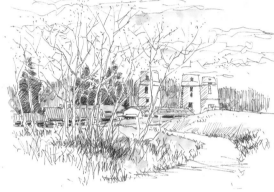

完成

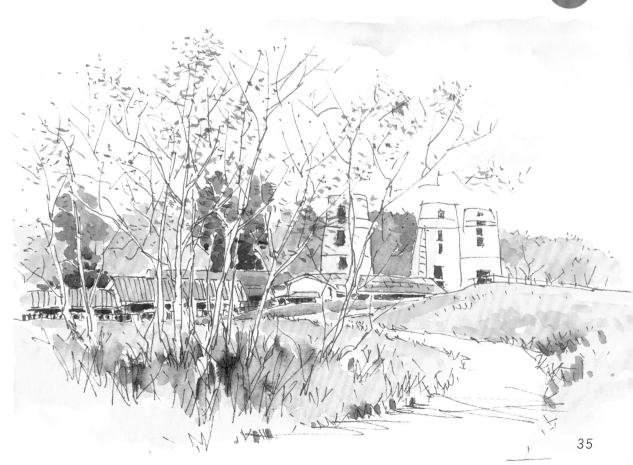

Lesson 8 　認識色彩

用基本3色＋追加8色上色

　　我會盡可能減少畫具，因此只會隨身攜帶11種最接近大自然的顏色。

　　分別是由Light Red、French Ultramarine Deep、Cadmium Yellow Pale（※1）組成的〈基本3色〉，與備妥會更加方便的〈追加8色〉。只要擁有這11種顏色，幾乎可以畫出所有自然風景，此外，只攜帶特定顏色的話，也可以讓整體畫作的色調更一致（※2）。

※1　本書將French Ultramarine Deep簡稱為「Ultramarine」，Cadmium Yellow Pale簡稱為「Cadmium Yellow」，敬請留意。

※2　前作《8色就OK 旅行中的水彩風景畫：絕對不失敗的水彩技法教學》（良品文化）中，有針對色彩做詳細介紹。但是，前作談到的追加顏色是5種，這裡則增加了Indigo、Mars Violet、Raw Sienna，因此變成〈追加8色〉。此外，前作大部分是使用Winsor&Newton的顏料，本書除了Permanent Rose以外，均使用HOLBEIN的顏料。

追加8色

Sap Green

Horizon Blue

Payne's Grey

Prussian Blue

Permanent Rose

Indigo

Mars Violet

Raw Sienna

基本3色

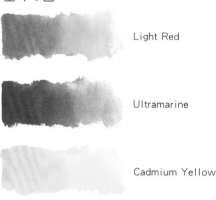

Light Red

Ultramarine

Cadmium Yellow

同場
加映

久山一枝自製顏料盤

　　這個容器是在百圓商店買到的眼影盒，我挖掉眼影，將顏料擠入這些格子裡。上蓋的鏡子貼上白色壁貼（家居館即可買到的商品，背面附黏膠），可用來調色。這個容器長7cm、寬10cm，非常小巧，單手就可以掌握，也可以收進口袋裡。

　　顏料盤裡有兩格Cadmium Yellow，這是因為混色時不小心染到藍色系或紅色系的顏色，顏色就會變得沒那麼乾淨，所以多放一格備用。

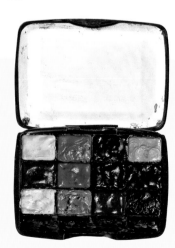

上色的方法

　　上色時與其說是「塗色」，不如說是「把顏色放在畫紙上」，如此才能畫出顏色的「厚度」。此外，也應避免完整地塗滿整個輪廓線描好的區塊，適當的留白或是超出邊線，畫作反而別有一番韻味。

<div style="text-align:center">✖ 塗滿。</div>

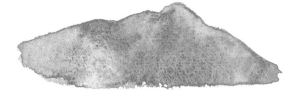

<div style="text-align:center">⦿ 把顏色放在畫紙上的上色法。</div>

混色與疊色

　　在調色盤上將顏料混在一起，稱為「混色」；將顏料塗在紙上後，等乾了再塗上其他顏色，稱為「疊色」。

　　混色與疊色都會隨著顏料與水的比例，而呈現出完全不同的感覺。淺色的混色與疊色雖然可呈現透明感，但若使用大量顏料讓顏色變濃，就會營造出不透明且較重的分量感。另外，先塗上深色再疊上淺色時，就算疊再多層也只會讓顏色顯得混濁而已，所以疊色與混色都要避免過度。

> 確實留意顏料與水的比例，將這些技巧運用到更廣泛的範圍，就能夠畫出密度高、完成度也高的作品。

Light Red與Ultramarine的混色

<div style="text-align:center">Light Red較多。</div>

<div style="text-align:center">Ultramarine較多。</div>

Light Red與Ultramarine的疊色

← Light Red乾燥之後，疊上Ultramarine。

Light Red與Ultramarine在紙上混色

← 趁Light Red還沒乾的時候刷上Ultramarine，在紙上混色（濕中濕畫法＝wet on wet）。

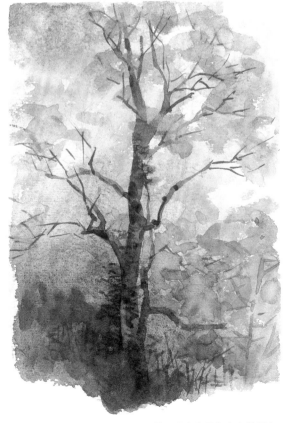

僅使用Light Red與Ultramarine，善用混色與疊色畫出的樹木。

以基本3色調成的色表

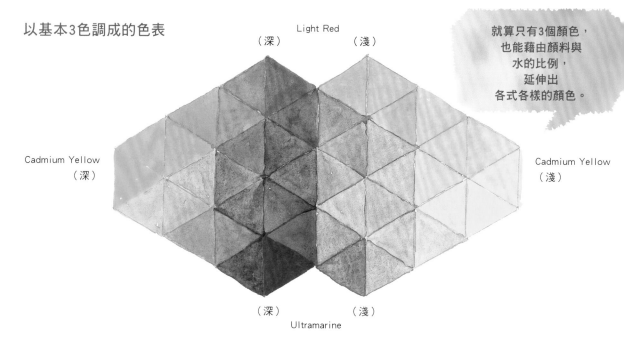

就算只有3個顏色，
也能藉由顏料與
水的比例，
延伸出
各式各樣的顏色。

Light Red
（深）　　　（淺）

Cadmium Yellow
（深）

Cadmium Yellow
（淺）

（深）　　　（淺）
Ultramarine

選色方式會影響畫作氛圍

調出的顏色質感，會隨著選用的顏料而有所不同。

接下來就以風景畫常用的綠色、楓紅與紫色為例作介紹吧！

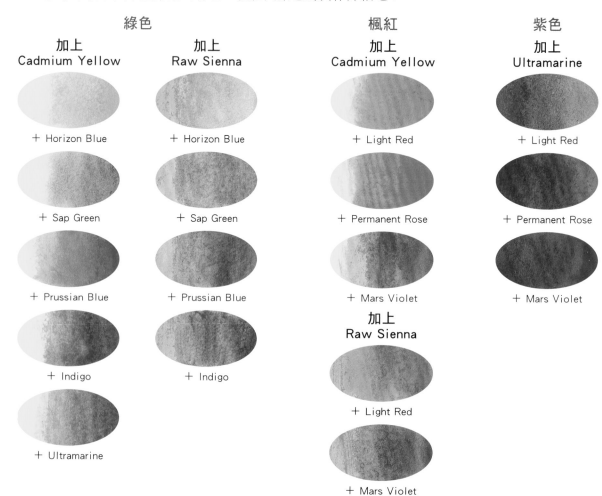

綠色		楓紅	紫色
加上 Cadmium Yellow	加上 Raw Sienna	加上 Cadmium Yellow	加上 Ultramarine
+ Horizon Blue	+ Horizon Blue	+ Light Red	+ Light Red
+ Sap Green	+ Sap Green	+ Permanent Rose	+ Permanent Rose
+ Prussian Blue	+ Prussian Blue	+ Mars Violet	+ Mars Violet
+ Indigo	+ Indigo	加上 Raw Sienna	
+ Ultramarine		+ Light Red	
		+ Mars Violet	

樹葉與草的顏色
最容易隨著季節改變，
因此，春夏秋季會以
Cadmium Yellow為底色
並添加其他顏色，
變化出不同的氛圍。

即使是同一張畫，呈現的氛圍也會因色調而異。下列4張圖即是以相同的構圖為基底，並依春夏秋冬的印象，選擇適當的顏色畫出來的。只要決定好基調的顏色，就能夠輕易地決定整體用色，也較容易營造出適當的氛圍。

春 基調色為黃綠色。運用Cadmium Yellow和Sap Green調出春天的鮮嫩色調。

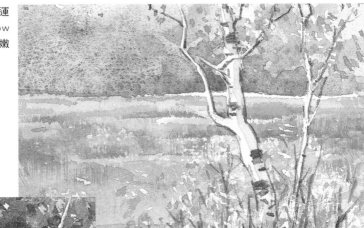

夏 基調色為深綠色。運用Cadmium Yellow和Indigo調出夏天深濃的綠意。

秋 基調色為褐色。運用Cadmium Yellow和Light Red、Light Red和Ultramarine調出秋天枯葉的色調。

冬 基調色為灰色。Payne's Grey很適合用來描繪雪景。

陰影的顏色

　　古典畫中的陰影幾乎都選用灰色或是帶褐色的色彩，但是陰影的顏色實際上相當豐富。首先請仔細觀察風景，找出各式各樣的陰影顏色。

　　這裡介紹的3個例子，都是比較正統的陰影顏色。當然也可以依照作品整體的色調，選擇適當的陰影顏色。想要強調早晨的清新空氣時，可以使用大量藍色調；想要表現夕陽西下時鮮紅的天空，可以讓所有顏色都帶有橘色元素，像這樣運用恰當的顏色，就能夠營造出當下的氣氛與心情。

陰影並不是黑色，只是比較暗。
應避免過度使用灰色！

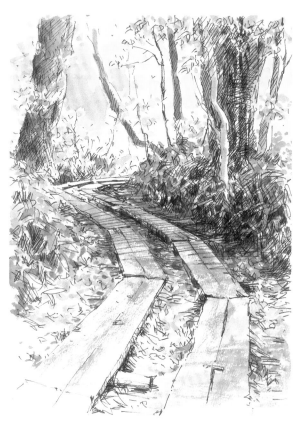

褐色陰影　Ultramarine與Light Red混出的顏色。

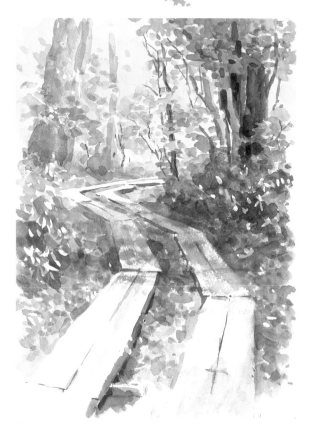

藍色陰影　僅使用基本3色，但是Ultramarine的分量偏多。

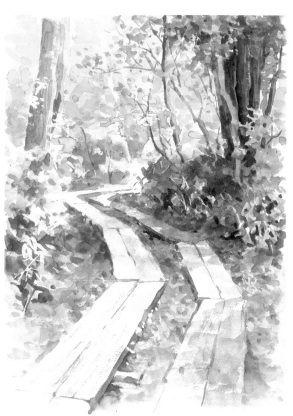

綠色陰影　用Light Red、Cadmium Yellow、Indigo、Sap Green混出的顏色。

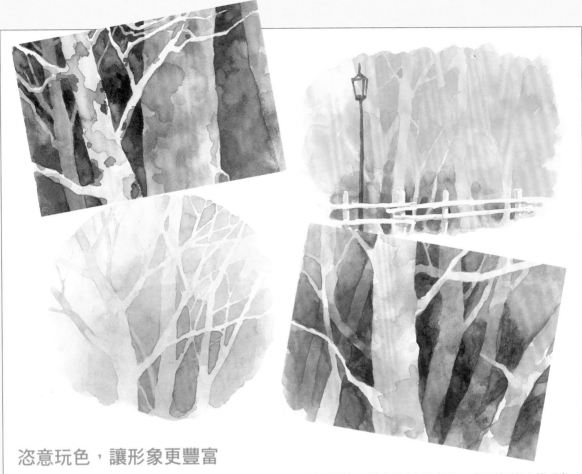

恣意玩色，讓形象更豐富

　　為了習慣運用各種顏色，不妨帶著玩心，大方地用用看各種顏色。粗略畫出樹木線條，或是利用留白膠（參照P42）留白後，接下來就自由地畫上不同顏色。就算只使用P36介紹的11種顏色，也能夠畫出如此多采多姿的成果。但是當實際的風景就在面前時，眼睛會被實景的顏色影響，無法使用太過非主流的顏色，所以這個訓練比較適合在家進行。拓展慣用色的範圍後，日後外出寫生時，說不定就能突破繪畫瓶頸喔！

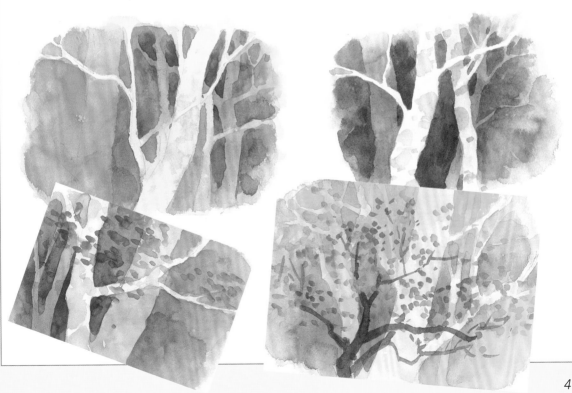

善用留白膠

關於留白

　　水彩畫中的白色部分，基本上都會直接保留紙張本身的白。當然也可以使用白色顏料，但是留白與顏料的白色，會呈現出截然不同的透明感與強度。用白色顏料畫出的白，反而不像留白那麼出色。

　　要留下大面積的白色相當簡單，但是，要跳過細緻的部分不塗就非常困難。這時最有效的方法就是「留白膠」。其中最適合的，就是留白處為細線或小點的情況。

　　戶外寫生使用留白膠時，經常因為沒塗好、難乾、不易剝除，讓人覺得格外麻煩，但經過多次嘗試後，我已經找到方法，讓在戶外使用留白膠不那麼麻煩了。接下來我將介紹幾個常用的畫具與小訣竅，請各位務必試試看。

使用留白膠的訣竅
讓留白膠更快乾的方法
・用「留白膠：水＝1：1.5」比例稀釋。要注意的是，含水比例再高一點的話，留白膠的遮蓋效果就會變差。
・可用一般水彩筆或蘆葦筆沾留白膠，且不要塗得太厚。

避免筆刷硬掉的方法
・準備摻有少量清潔劑的水，使用前先用筆頭沾過清潔水，再沾取留白膠（參照P44）。
・留白膠凝固的速度很快，所以就算畫到一半，也要勤用水清洗筆刷（約5分鐘1次）。清洗後，同樣要先沾前面提到的清潔液，再沾留白膠。當然，用完後要將筆刷仔細清潔乾淨。
・清洗留白膠的水與清洗顏料的水要分開。

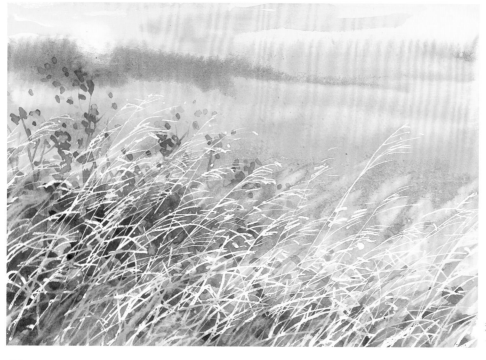

秋影（熊本縣阿蘇市）
19.5×27.0cm

留白工具

留白膠

　　市面上有許多不同品牌的留白膠,我用的是Schmincke的筆型商品。這款留白膠是藍色的,所以一眼就可以看出哪裡塗了膠。由於容器的前端較細,使用時可以像用筆寫字般塗畫,但是我已經將留白膠稀釋成1.5倍的分量,所以都會用筆或蘆葦筆沾來用。這樣能夠畫出更細的筆觸,且可以減少塗量,加快乾燥的速度。

水彩紙

　　紙質太脆弱的話,要把乾掉的留白膠剝掉時會傷及表面,因此請選擇具有一定強度的畫紙。我最常用的是WIRGMAN(350g)或The Langton(300g)等(參照P88)。

尼龍筆

　　留白膠會傷害筆毛,請選擇尼龍筆吧!我比較常用的是4號左右的細筆,或是拿12號畫筆製成畫點用的筆(參照P22)使用。

蘆葦筆

　　畫細線時非常好用。簡單的蘆葦筆製作方法請參考P83。

摻有清潔劑的水

　　拿筆沾留白膠之前,先準備摻有少量清潔劑的水,讓筆頭含有些許清潔液,後續要洗筆的時候,留白膠一下子就會脫落了。當水量為10cc時,通常只要滴2〜3滴的洗碗精(中性清潔劑)等即可。外出寫生時,把清潔液放進30cc的小瓶子裡,就很方便攜帶。我個人會拿隱形眼鏡盒,一邊裝稀釋過的留白膠,一邊裝摻有清潔劑的水。如此一來,就算沒有用完也只要鎖緊蓋子就行,相當方便。

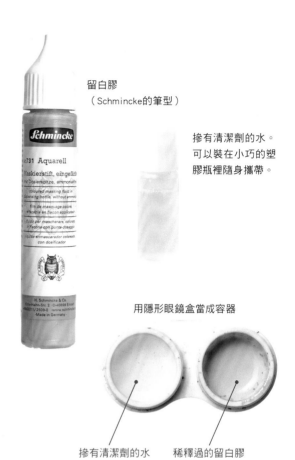

留白膠
(Schmincke的筆型)

摻有清潔劑的水。可以裝在小巧的塑膠瓶裡隨身攜帶。

用隱形眼鏡盒當成容器

摻有清潔劑的水　　稀釋過的留白膠

水彩紙(The Langton,300g)

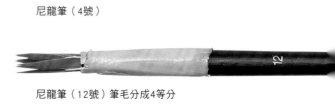

尼龍筆(4號)

尼龍筆(12號)筆毛分成4等分

蘆葦筆

〈練習1〉 **用留白膠畫出簡單的點與線**

　　接下來以簡單的範例說明使用留白膠的基本步驟。以細筆畫出窗框與白色柵欄的線條，再用筆毛分成4等分的筆畫出代表花的白點。雖然剝除留白膠之後才會為花朵上色，但是不要完全填滿，才能表現出光線，營造出層次感。

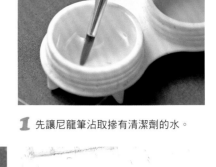

1 先讓尼龍筆沾取摻有清潔劑的水。

2 用面紙輕輕吸除多餘水分。

3 沾取留白膠。

4 在草稿上用留白膠描出窗框與柵欄。撕下留白膠時，鉛筆的線條也會一併脫落，所以不用事先擦掉。

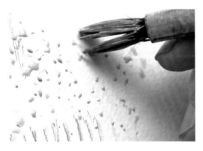

5 使用筆毛分成4等分的筆重複**1〜3**，畫出代表花的點狀。

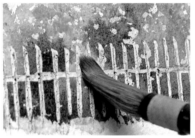

6 等留白膠乾燥之後再開始上色。

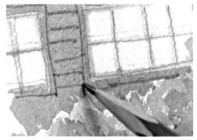

7 這個步驟有些取巧。趁顏料還沒乾的時候用鉛筆輕輕畫線，顏料會滲進線條裡，變成深色的線。

8 顏料乾燥之後，用豬皮膠清除留白膠。

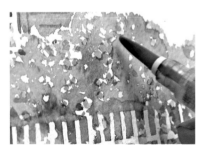

9 替柵欄與窗框畫出陰影，營造出立體感，並在點狀處塗上花的顏色。

完成

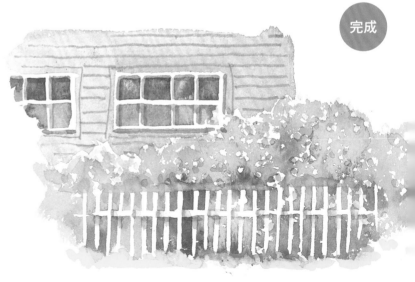

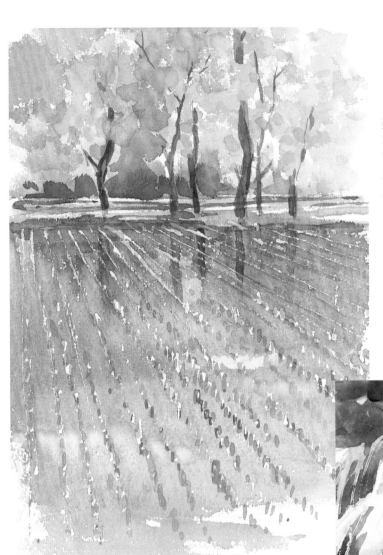

新苗（新潟縣·松之山）
26.5×19.5cm
替田裡的新苗塗上留白膠，再
為水面上色，接著剝除留白
膠，迅速地畫上黃綠色。

元瀑布（秋田縣·鳥海山麓）
23.5×12.0cm
先用留白膠為瀑布飛沫畫出線狀
與點狀的留白，再為岩石上色。
剝除留白膠之後，再用Payne's
Grey畫上陰影。

〈練習2〉 **奧入瀨溪谷**

　　用留白膠為部分樹葉留白，可以表現出光線，並演繹出些微的顏色深淺差異。

　　前面講解的技巧，是以描線為基底，之後再上色的淡彩寫生。這邊要介紹的是用水沾濕整張畫紙之後，再用大量顏料染色的「濕中濕畫法」。這種方法是在畫完草稿之後，省去描線的步驟，直接用畫筆刷上顏色。由於使用大量的水，因此請事先做好畫紙的防皺工作（參照P89）。

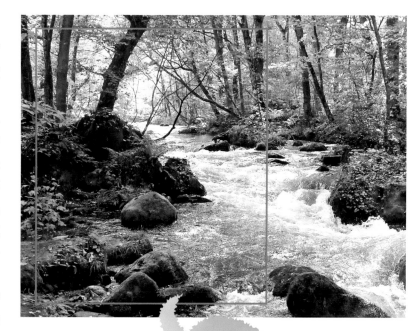

擷取紅色框中的畫面。

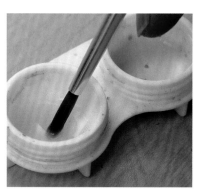

1 拿尼龍筆沾取含有清潔劑的水，再輕輕吸除多餘水分。

2 沾取留白膠。

3 畫出竹葉。

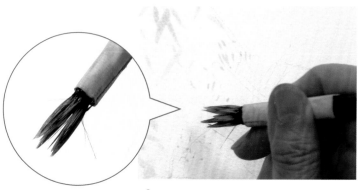

4 用分成4等分的筆（參照P22）沾取留白膠，畫出明亮光線照射的草與樹葉。

5 等留白膠乾燥之後，輕輕地在整張紙面上刷水。

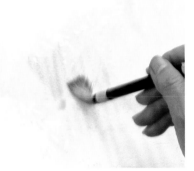
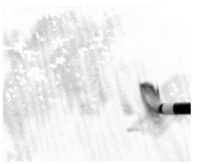

6 楓葉的部分以Raw Sienna為底色。

7 趁顏料還沒乾的時候，用Light Red畫上楓葉的顏色。

8 最後方的光亮處要趁紙面還濕的時候，用面紙輕輕吸取顏料，保留紙張的白。

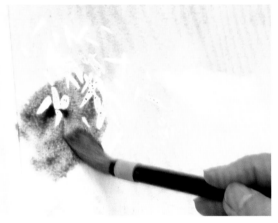

9 用Indigo與Raw Sienna的混色，畫出長了青苔的岩石與陰影處的底色。

10 在**9**的地方混上Cadmium Yellow，表現出較亮的綠色。

11 用較濃的**9**畫出陰影。

12 底色繪製完成後，要先靜待紙面乾燥。確認乾燥之後，就可以用留白膠再次在底色上方畫出竹葉與樹葉。

13 用Payne's Grey、Mars Violet與Light Red的混色描繪岩石。

14 用偏深的顏色為岩石畫上陰影，接著再用Cadmium Yellow與Sap Green的混色，表現出岩石上的青苔。

15 用Light Red與Ultramarine的混色，從最前面的樹幹開始畫起。樹幹的陰影則是用Ultramarine與Mars Violet混色，且Ultramarine的比例要多一點。

16 後方樹木的顏色要描繪地偏淡一些，葉子則是用Sap Green、Ultramarine與Light Red混成的，稍微融入背景。

17 用分成4等分的筆沾取Raw Sienna描繪後方的楓葉，再用Light Red畫出點狀。

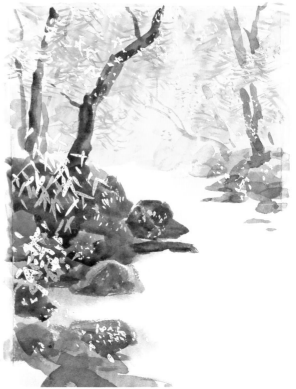

18 岩石與樹木大致描繪完成的狀態。

19 在河流的反光處用留白膠畫上細線。

20 用Payne's Grey與Mars Violet的混色，表現出水面倒影與陰影。

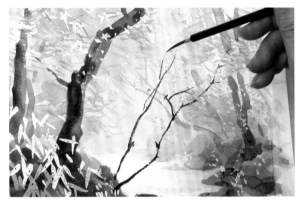

21 用面相筆沾取**20**的顏色補足較細的樹幹。

22 用面相筆沾取Sap Green與Raw Sienna的混色畫草。

23 等顏料乾燥之後，用豬皮膠清除留白膠。

24 留白膠清除完畢的畫面。

步驟**3～4**用留白膠
留白的部分（呈現出
輪廓清晰的白底）

步驟**12**之後用留白膠留白的
部分（保留了底色）

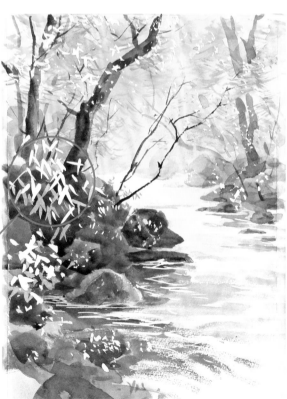

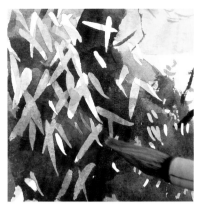 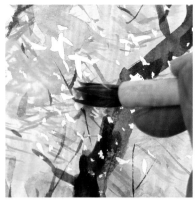 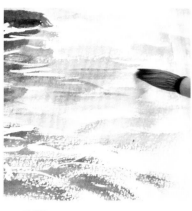

25 留白處過多的部分，用較隨性的方式塗上 **22** 的顏色。請注意不要把留白的部分完全塗滿。

26 用分成4等分的筆補上 Light Red，畫出鮮豔的楓葉。

27 在水面刷上淡淡的 Light Red，呈現楓葉的倒影。

完成

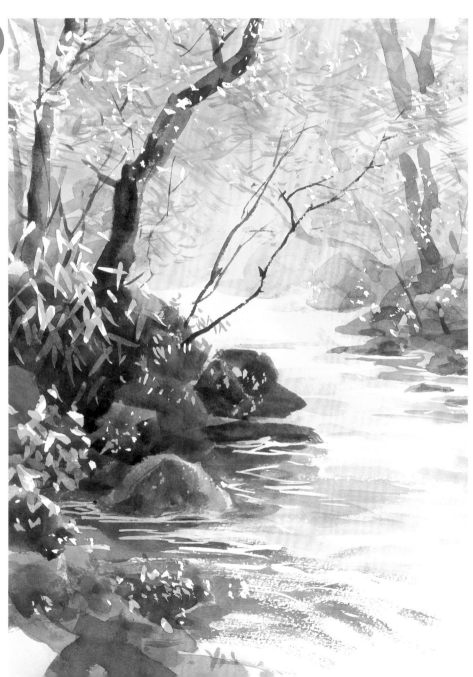

五花八門的留白技巧

　　主要的留白技巧分別是遮蓋法（Masking）、吸洗法（Lifting＝吸除、洗掉）、刮擦法（Scratch＝割除）。每種技巧呈現出的白底質感都不同，請依作品風格選擇適當的留白技巧。

・遮蓋法＝在想留白的部分塗上留白膠或貼上紙膠帶等，事先遮蓋住留白處再上色的方法。
・吸洗法＝趁顏料還沒乾的時候，用吸除或擦洗的方式清除顏料的方法。
・刮擦法＝等顏料乾掉後，用美工刀等工具刮除的方法。

　　遮蓋法與吸洗法都會傷到畫紙的表面，所以必須選擇較強韌的畫紙。畫紙的選擇標準可參考P88。

遮蓋法

留白膠（筆）

用手撕下紙膠帶貼出的線條→能
打造較柔和的線條。

紙捲蠟筆（白）

留白膠（蘆葦筆）
→能畫出變化較精細的線條。

用美工刀切割紙膠帶再貼出的線條→能
打造較銳利的線條。

蠟筆（白）

使用白色的紙捲蠟筆或蠟筆留白
後，就不能再補上任何顏料了。但
是，有時候重複多塗幾次顏料，還
是能在留白處上留下些許色彩。

使用留白膠或紙膠帶可以保留很乾淨的白底，所以能在留白處加上陰影。

吸洗法

用畫筆去除顏料的範例

用筆軸等物去除顏料的範例

採用吸洗法的時候，必須
特別留意顏料的乾燥程
度。顏料過乾會無法去
除，相反的，水分還很多
的時候就進行刮擦，顏料
反而會集中而導致顏色過
深。最適合的乾燥程度是
「剛開始變乾」的時候。

刮擦法

用美工刀刮開的範例

刮擦法必須等顏料完全乾燥再
用美工刀劃開。

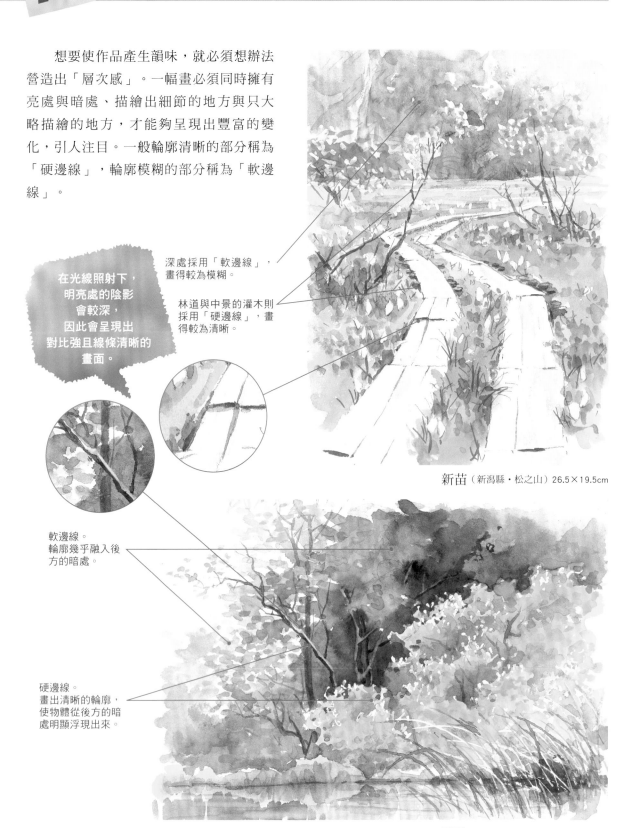

畫出「具有層次感的作品」

想要使作品產生韻味，就必須想辦法營造出「層次感」。一幅畫必須同時擁有亮處與暗處、描繪出細節的地方與只大略描繪的地方，才能夠呈現出豐富的變化，引人注目。一般輪廓清晰的部分稱為「硬邊線」，輪廓模糊的部分稱為「軟邊線」。

在光線照射下，
明亮處的陰影
會較深，
因此會呈現出
對比強且線條清晰的
畫面。

深處採用「軟邊線」，
畫得較為模糊。

林道與中景的灌木則
採用「硬邊線」，畫
得較為清晰。

新苗（新潟縣・松之山）26.5×19.5cm

軟邊線。
輪廓幾乎融入後
方的暗處。

硬邊線。
畫出清晰的輪廓，
使物體從後方的暗
處明顯浮現出來。

湖畔（福島縣・五色沼）16.5×24.0cm

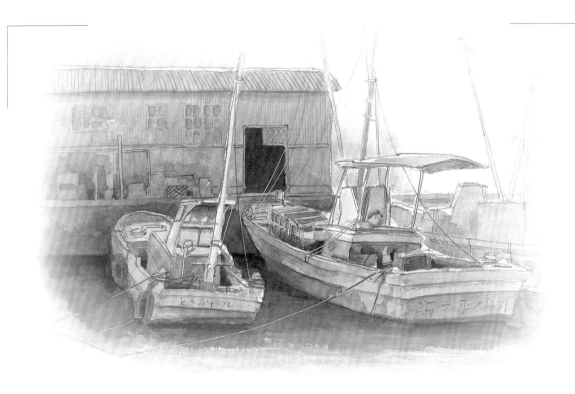

Chapter 2
風景寫生的基本

關於構圖——如何擷取風景

該從遼闊的風景中擷取哪一處呢？

「構圖」，指的是要在畫面中納入哪些要素，且該怎麼配置這些要素。

第一步先考慮目標範圍要從風景的哪裡到哪裡吧。要將看到的所有風景，都容納在1張畫紙裡非常困難，而且還可能讓人找不到重點。

這時，先找到心目中的「主角」，再鎖定「主角」周邊的環境是最有效的。仔細觀察目標景色時，可以發現幾處特別顯眼的地方。例如：狹細的河流或道路、建築物、有特色的樹木、光亮的水面或草浪等。只要擷取以特定目標物為主軸的區塊，就能夠從1個景色中找出無數種構圖。

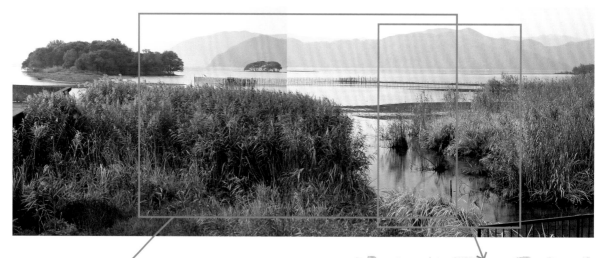

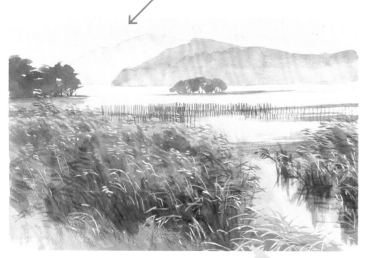

找對主題與構圖，
一張畫就算成功了70%。
因此，必須重視「要以哪處為主題」、
「展現主題魅力的方法」
與「如何構圖」。

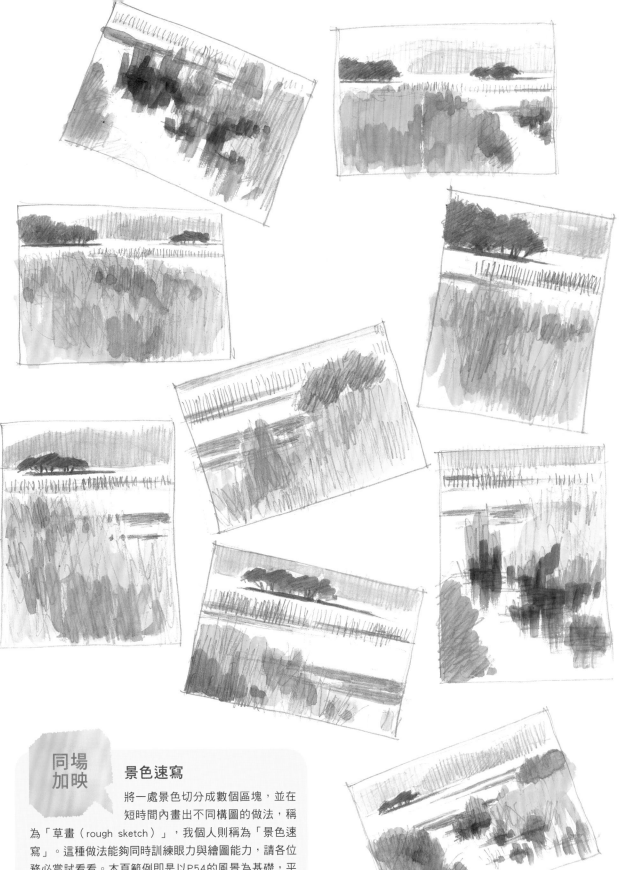

同場
加映

景色速寫

將一處景色切分成數個區塊，並在
短時間內畫出不同構圖的做法，稱
為「草畫（rough sketch）」，我個人則稱為「景色速
寫」。這種做法能夠同時訓練眼力與繪圖能力，請各位
務必嘗試看看。本頁範例即是以P54的風景為基礎，平
均1張圖花2～3分鐘畫出的「速寫」。

要選哪裡為主角？

　　首先要考慮的是將何處當作主角。如果一幅畫裡出現多處主角，處處都強調的話，就表現不出空間深度與氛圍。因此，請將主角縮減至1個或2個吧。我認為所謂的風景畫，其實是透過具體的樹木與水等物體，表現出地形、風與光線等無形的事物。

　　決定主角之後，就依其規劃整個畫面。

　　這時要重視的是主角的分量——雖然主角未必不能偏小，但是一般做法都會強調主角，提高其占整體畫面的比例。

　　規劃構圖時，也應意識到近景、中景與遠景，才能夠畫出空間感一致的作品。當然，也可以只有近景與中景、中景與遠景，或是近景與遠景。

　　此頁與右頁這兩張圖就是取自同一個風景

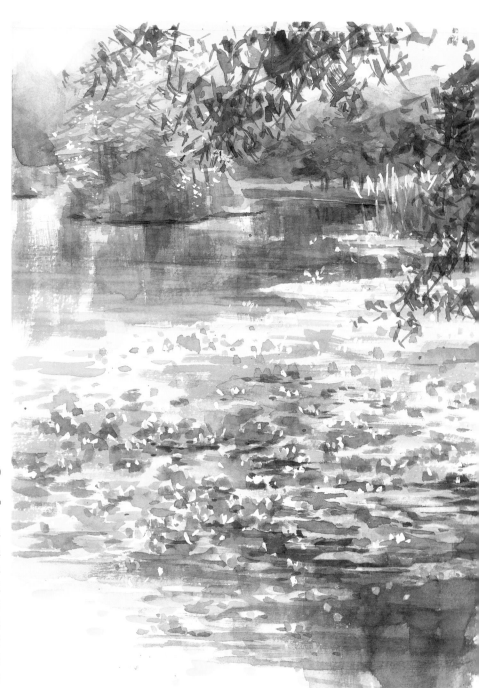

見沼自然公園①
（埼玉縣・大宮）
33.0×24.0cm

主角是近景的蓮花與水上倒影，所占比例超過整張畫的一半，且顏色強烈、清晰。雖然在這個主題下，不見得要畫右上方的樹葉，但是我想營造清爽的氛圍，所以就將其畫得較不顯眼，猶如剪影一般，並且僅採用一種顏色。

景。試著比較之後，會發現左頁畫中的主角是近景的睡蓮，此頁畫中主角是中景的小島。兩張圖都提高各自的主角比例，彼此之間也形成了強烈的對比。

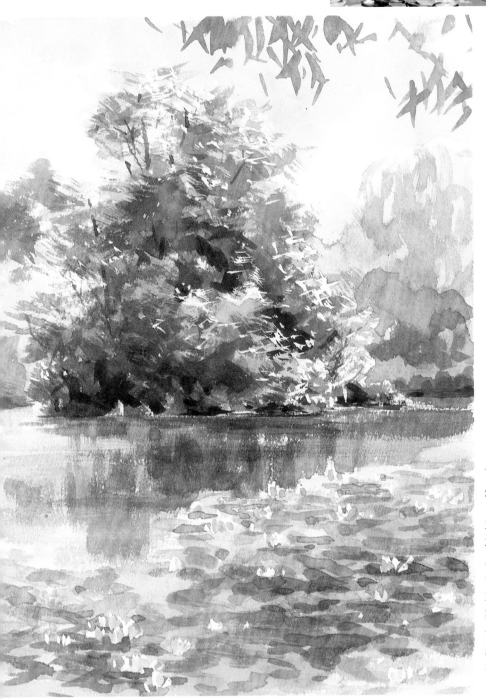

見沼自然公園②
（埼玉縣‧大宮）
26.5×19.0cm

主角是中景的小島。與左頁的圖相較之下，小島所占的比例提高許多，線條也更加強烈。為了強調這個主題，我刻意把前景的蓮花與遠景的樹林，選擇較淡的顏色，線條也畫得較為模糊。

景色會隨著視線高度而異

　　決定好大致的構圖後，想著：「那就在這邊畫吧！」接著拿出椅子坐下，卻覺得好像哪裡怪怪的——相信各位或多或少都有這樣的經驗吧。

　　眼裡看見的景色，其實是會隨著視線高度產生大幅變動。例如：想要畫水池，但是一坐下就看不見水池！這種事情可不是笑笑就可以解決，因為站著寫生是件很辛苦的事情，所以也可能演變成站著畫線稿，上色時則或坐或站的情況。

　　所以，選擇目標景色與作畫位置的時候，務必牢記視線高度不同，看到的景色也會有所不同。

眼睛位置較高
（站著畫時）

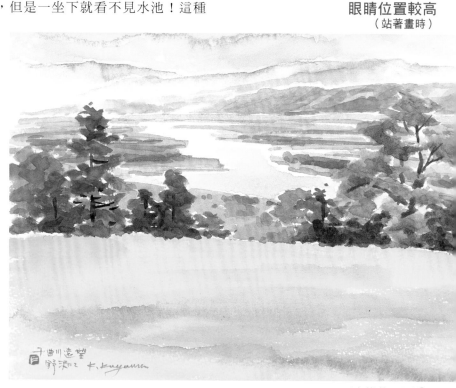

油菜花公園①
（長野縣野澤溫泉村）
19.0×26.5cm

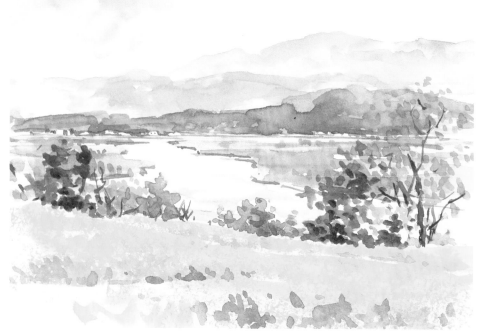

眼睛位置較低
（坐著畫時）

站著畫時可以看見前方的河堤，坐下後就看不見了。

油菜花公園②（長野縣野澤溫泉村）19.0×26.5cm

直式構圖與橫式構圖

雖然水彩紙的尺寸依規格而異，但是基本上都是縱長或橫長的長方形。

一般來說，直式構圖適合較具深度的風景，橫式構圖適合較遼闊的風景。

畫紙的長寬比例幾乎相同，不過，各位不妨隨著想表現的感覺，自然選擇喜歡的比例。譬如目標物是瀑布的時候，就可以選擇較細長的紙張，要畫遼闊高原的時候，就選擇較寬的畫紙，要裱框時再用卡紙內框調整就可以了。

直式構圖

想強調空間深度時應選擇直式構圖。減少畫紙的寬度可以引導賞畫者的視線，讓人不由自主地望進畫的最深處。

木道（尾瀨）15.0×10.0cm

冬日晴天（長野縣・蓼科高原）26.5×38.5cm

要描繪壯麗的寬闊景色時，毫無疑問的應選擇橫式構圖，這樣才能夠形成沉穩安定的畫面。

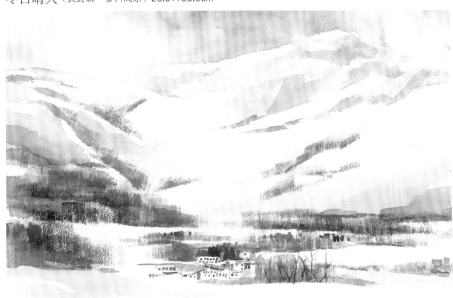

橫式構圖

省略與移動

　　遇到忍不住想畫下來的漂亮景色時，將眼睛所見全部塞進畫紙裡，會顯得太過繁雜。寫生不是拍照，優點之一就是能刪除多餘的元素，或是稍微把物體挪到更恰當的位置。但是，基本移動原則是左右平行移動。如果往前後方向移動的話，容易使遠近感變得較奇怪，所以盡量不要前後移動比較不會出問題。

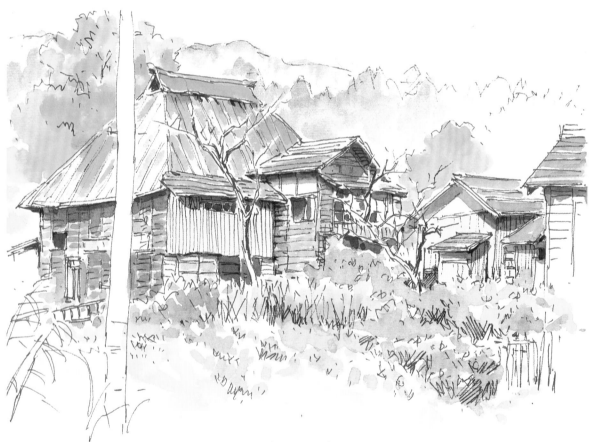

漆島① (新潟縣高柳町) 19.0×26.5cm

從我寫生所站的位置看去，電線桿正好擋住屋頂與住宅的邊角，較難掌握住宅的輪廓。所以我將電線桿往左挪了一些，也省略了纏在電線上的葉子以及遠處的電線桿。

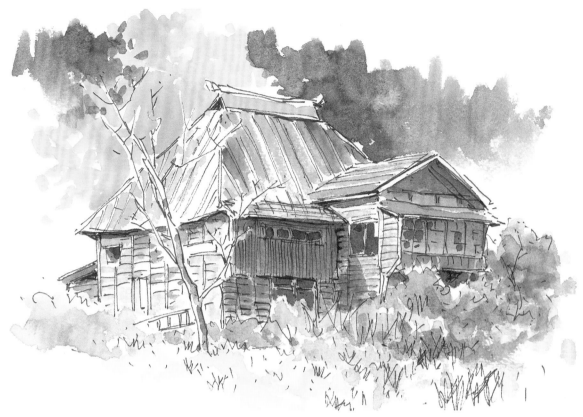

漆島②
（新潟縣高柳町）
19.0×26.5cm

這是經過進一步整理所畫出的景色。這邊將焦點放在屬於主角地位的建築物身上，省略了電線桿與右側的住宅。也將住宅前的樹減為一棵，並移到左方。此外，一邊思考夕陽西下時的光線，一邊畫出建築物前方的影子。每個時間的陰影狀態都不同，而改變陰影的呈現方式，也會使畫作形成截然不同的氛圍。鎖定影子較長的早晨與傍晚最有趣。

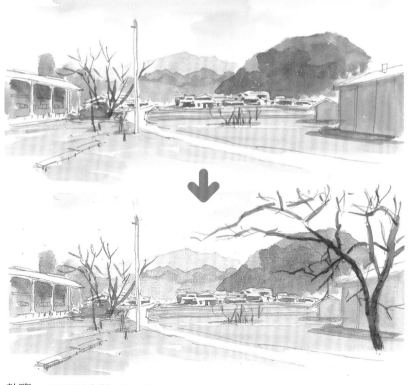

上圖有些單調，所以我將原本更右側的櫻樹，移到小屋前方。不僅增添了引人注目的要素，也更能營造出空間的深度。

熱鹽（福島縣喜多方市）23.5×12.0cm

光影對比

　　「陰影」在繪畫中也是很重要的因素。善用光影對比，可以演繹出帶有戲劇性氛圍的風景。相反的，陰天時的風景也會因為陰影較淡，使對比變得較不明顯，畫面也會顯得單調。

　　僅管如此，在戶外寫生時如果陽光普照，使目標物太過刺眼也會有點困擾。因此，最適合戶外寫生的環境，是雲朵數量恰到好處的晴天，且最好是看得見陰影的地方。

　　此外，早上與接近傍晚的時段，影子比較長，多半能呈現出較有氣氛的景色，而且逆光之下的影子也別有一番風味。所以，各位請依想呈現出的畫作，選擇適當的時段吧。

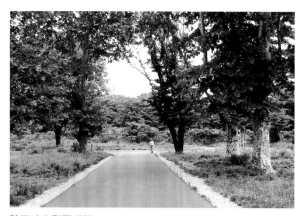

陰天時光影不明顯。

光影對比明顯，畫面也會較有趣。呈現如畫般的景色。

樹蔭能夠
賦予畫面變化。

金澤城的櫻樹（石川縣金澤市）24.0×32.5cm

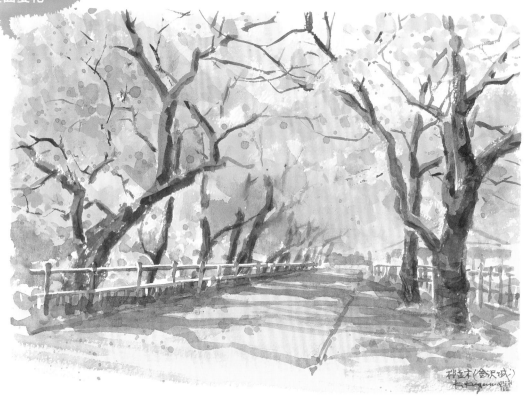

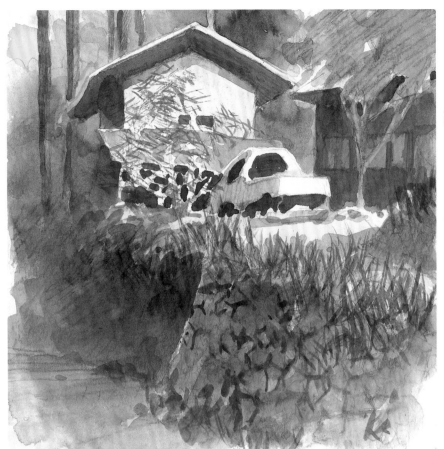

鬼無里（長野市）
26.5×26.5cm

刻意增加
陰影的分量，
能夠營造出
光線強烈的感覺。

繪出夕陽
西下時
沉穩寧靜的氛圍。

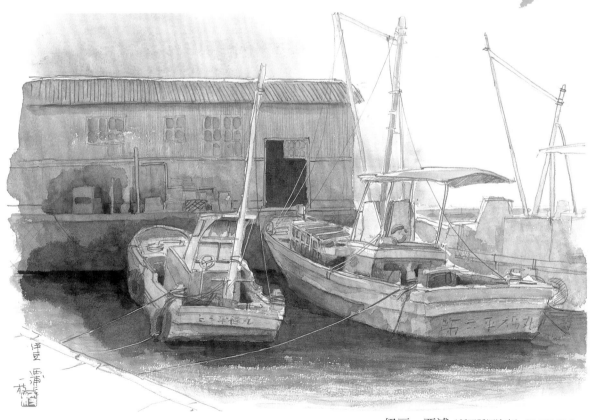

伊豆・西浦（靜岡縣沼津市） 31.5×41.0cm

增加「添景物」

　　風景畫有時也會增添人物、動物或其他物體，讓畫作更出色，這些元素稱為「添景物」。

　　我最近會到鄉村寫生，通常都是沒什麼人在活動，散發出些許寂寥氣息的地方，但是，描繪城鎮或住宅時，如果景物中沒有任何人的氣息，會顯得有些不足。這時，我會補上花卉、盆栽、垃圾桶或自行車等添景物，刻意營造出日常生活感。這與描繪海邊或高原等時會補上鳥的道理相同。

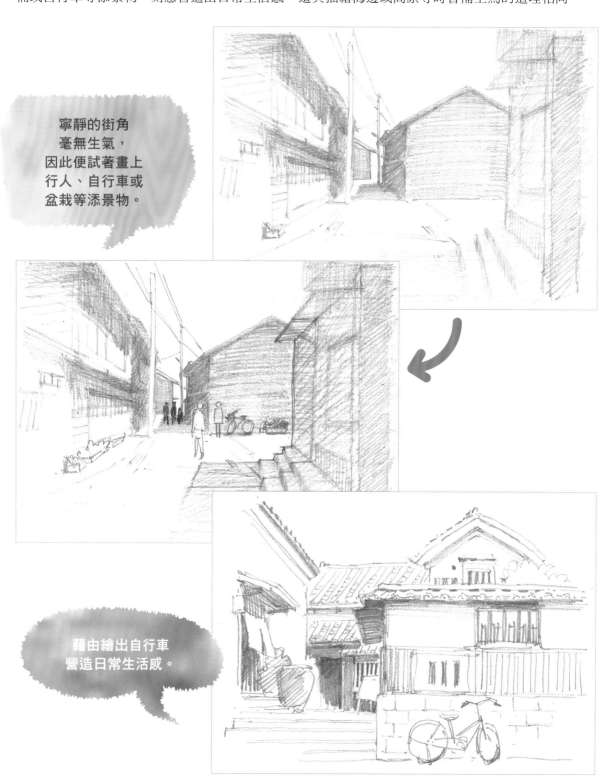

寧靜的街角毫無生氣，因此便試著畫上行人、自行車或盆栽等添景物。

藉由繪出自行車營造日常生活感。

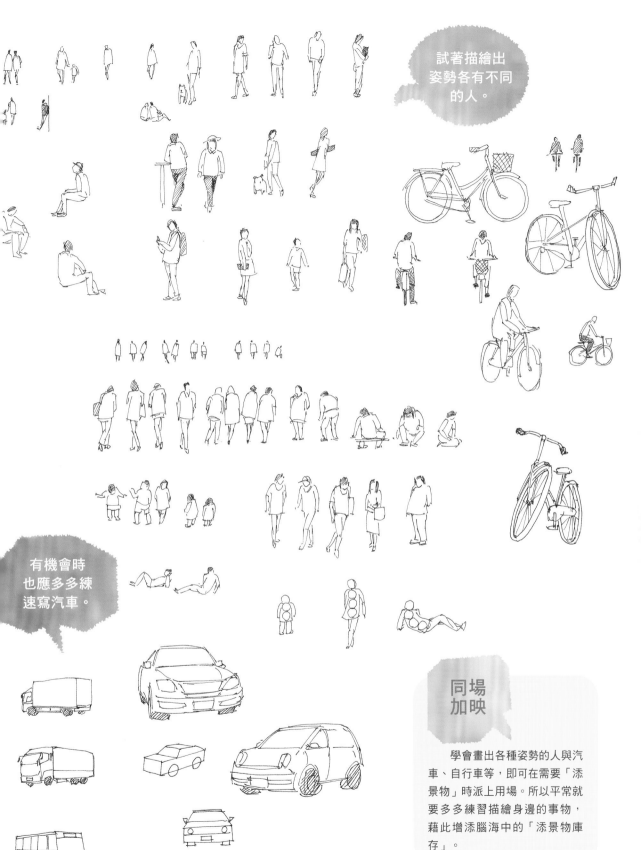

試著描繪出姿勢各有不同的人。

有機會時也應多多練速寫汽車。

同場加映

　　學會畫出各種姿勢的人與汽車、自行車等,即可在需要「添景物」時派上用場。所以平常就要多多練習描繪身邊的事物,藉此增添腦海中的「添景物庫存」。

認識透視技法

何謂透視技法

　　「遠近法」是在平面畫作上表現出空間深度與立體感的技巧。「遠近法」包括五花八門的技法，但是，其中最具代表性的是「透視技法」。

　　透視技法中最重要的因素，就是「視線高度」與「消失點」。同樣大小的物體，就算近看非常巨大，離得愈遠看起來就愈小，最後甚至可能只剩下一個小點，此即稱為「消失點」，另外也會依消失點的數量，稱為1點透視、2點透視、3點透視等等。

　　寫生時只要留意正確的角度，就算不曉得透視技法，也能夠畫出漂亮的畫。但是，事先了解透視技法的話，才能在覺得畫面怪怪的時候，找出正確的修正方式，所以仍建議各位學習這個技法。

> **透視技法根本的思考方式**
>
> · 同一平面上的兩條平行線，會在消失點交會。
>
> · 消失點就位在自己視線高度的延長線（視線）上。

1點透視
消失點只有1處的構圖。很適合運用在1條筆直道路不斷延伸至遠方的景色。

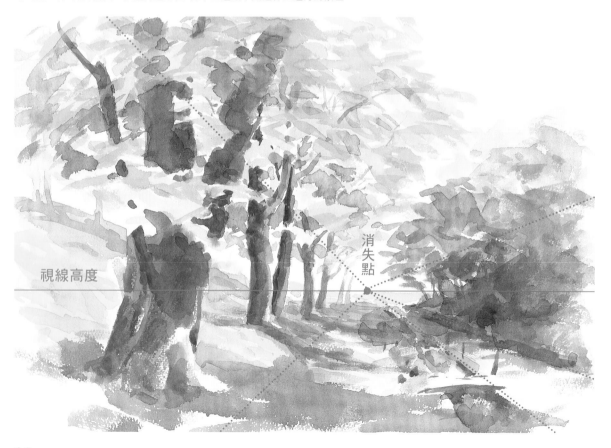

視線高度

消失點

2點透視

視線的左右兩側各有1個消失點的構圖。很適合描繪建築物。

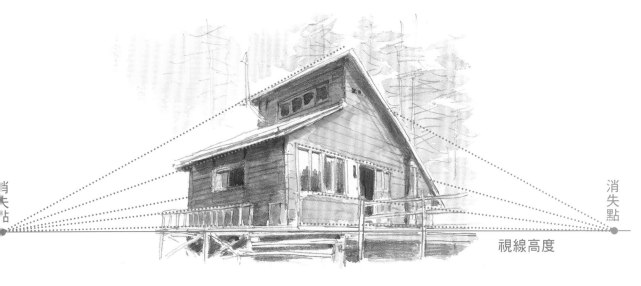

消失點

消失點

視線高度

營造出空間深度的方法

就算不是1點透視圖或2點透視圖，也能夠表現出空間深度。參考下列範例可以發現，即使實際距離相同，愈遠的物體就越短，且愈近的物體愈大，愈遠的物體就越小。

即使實際距離相同，
愈接近身處的物體就越短。
連描繪天空景色時，
也是愈近（畫面上側）的
雲朵愈大，愈遠（畫面下側）
的雲朵就愈小。

〈練習〉 **畫1棟住宅**

如P66所述，只要確實掌握角度與長度，就能夠正確地描繪出建築物。但是，這對還不習慣寫生的人來說，應該非常困難。這時，專門用來目測物體尺寸的「量棒」，就是非常方便的道具，各大美術社都買得到，不過如果手邊有細長棒狀物的話，也可以直接拿來使用。這裡就是用鉛筆充當量棒，一邊測量角度與長度一邊描繪住宅。

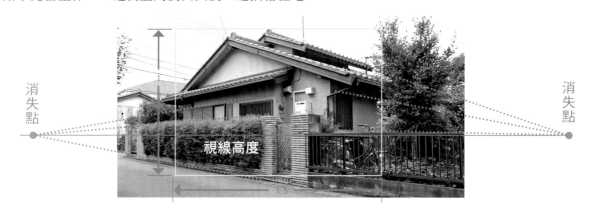

測量住宅高度與寬度

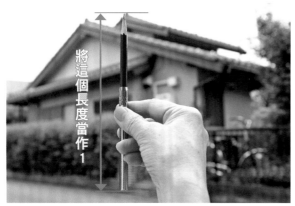

1 一開始先測量住宅的高度。以這棟住宅來說，屋頂頂端至地面的高度，大約等於1枝鉛筆的長度。

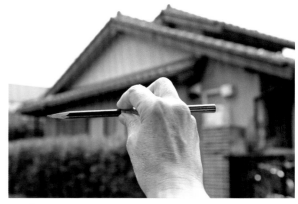

2 以**1**為基準，測量出的寬度約為1.5枝鉛筆。也就是說，這棟住宅基本上是由「高：寬＝1：1.5」的四邊形組成。

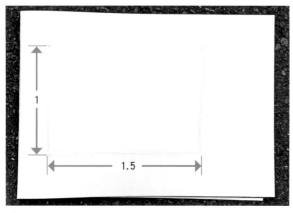

3 先決定構圖，確認要將1：1.5的四邊形（住宅）擺在畫面的哪個區塊，接著用鉛筆畫出輔助線。

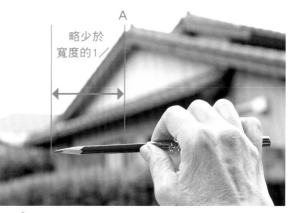

4 將A設為基準點，測量好位置（將寬度視為1的話，這裡約比寬度的1／3少一些，大略測量就OK）後畫出垂直線。

68

測量屋頂等的角度

拿鉛筆的手不要動，
直接將畫紙擺到筆後再畫，
角度才不會跑掉。

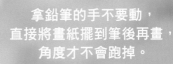

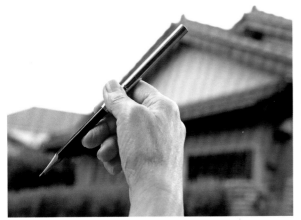

5 用鉛筆比對左側屋頂的角度。

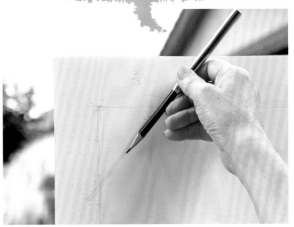

6 將這個角度畫在紙張上。

7 同樣以A為基準點，確認組成屋頂的線條角度與長度，接著再在紙張上描繪草稿。

8 畫上前方屋頂的角度。

9 畫出前方的樹籬笆，以及屋頂與道路的接地線後，草稿就大功告成。

10 用軟皮擦將鉛筆線條擦淡至自己仍看得懂的程度。

畫出清晰單一的細節線條

11 以草稿為基礎,用鉛筆畫出清晰的線條。

12 連細部的線條都描繪清楚。

13 完成的鉛筆寫生。

將鉛筆寫生
上色後
就大功告成。

鄰家(埼玉縣朝霞市)24.0×32.5cm

完成

量棒的使用重點

①長一點的量棒比較好用，所以用鉛筆代替時，也應選擇較長的筆；真的不夠長時，也可以搭配如下圖的筆套。

②拿取量棒時，眼睛與目標物之間的線，必須與量棒呈直角關係。但是憑一己之力很難確認是否真的是直角，所以最好能請旁人幫忙確認。

③好不容易取好角度後，卻往往在把量棒挪到紙上時，因移動不慎使角度跑掉。因此，還沒熟練之前，應如P69的 **6** 或 **8**，用量棒對好角度後，直接把畫紙拿到鉛筆的後方，再依角度畫出線條。

<div align="center">

從上方看的拿量棒角度　　　　　　　**從斜上方看的拿量棒角度**

</div>

 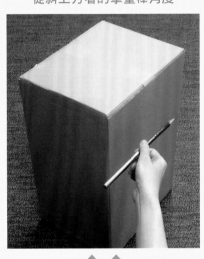

<div align="center">

O　　　　　　**X**　　　　　　**X**

眼睛與目標物之間的線，　　眼睛與目標物之間的線，　　　筆尖隨著目標物的
　與鉛筆呈現直角。　　　　　與鉛筆沒有呈直角。　　　　　　方向移動了。

</div>

擷取風景的工具

我會在厚紙板中央，切割出與速寫簿相同長寬比的長方孔，用來確認該畫哪個區塊的景色。

美術社也有賣專門的「取景框」，但是個人認為，像右圖自製的取景框一樣，留下較大的邊擋住其他背景，更有助於掌握畫出的感覺。

取景框

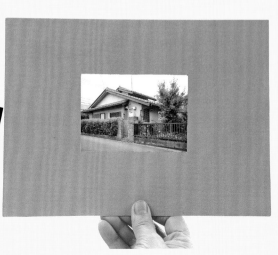

仰望的景色與俯視的景色

仰望與俯視建築物

　　即使是同一棟建築物，從低處往上看到的景色，與從高處往下看到的景色截然不同。這種情況下只要好好思考視線高度與消失點，就可以正確的運用透視技法了。

　　此外，描繪住宅等建築物時，只要站遠一點，讓整體建築物進入視野就很好畫，但是有時會遇到道路狹窄或樹木遮擋視線等問題，不得不站在非常近的地方描繪。這時如果不好好了解透視技法，呈現出的比例就會不太正確，請多加留意。

所處地面高度與住宅相同時

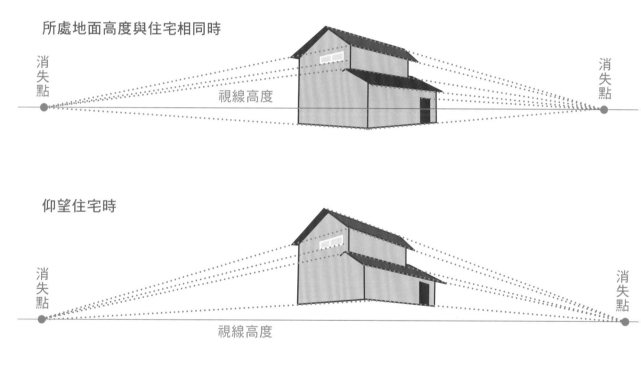

消失點　視線高度　消失點

仰望住宅時

消失點　消失點

視線高度

俯視住宅時

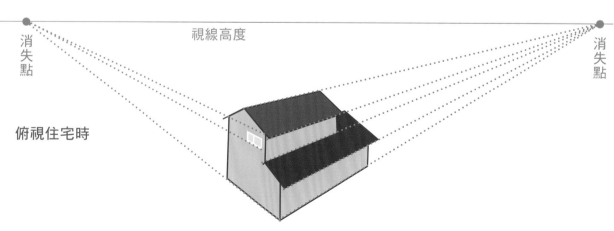

視線高度

消失點　消失點

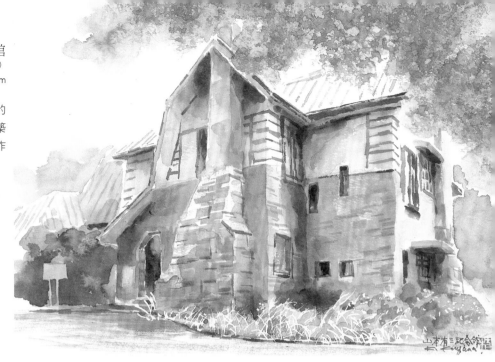

山本有三紀念館
（東京都三鷹市）
19.0×26.5cm

坐在離建築物很近的
地面，仰望著建築
物，描繪出這幅作
品。

上坡與下坡

　　如果景色像坡道一樣有高低
起伏，就較容易描繪出空間的動
態感與變化，使構圖更加有趣。
但是，要描繪這類景色之前，仍
應先好好理解透視技法。由於坡
道本身就不在水平線上，所以消
失點會比視線還高，因此位在消
失點的建築物是否繪製得當，就
顯得格外重要。

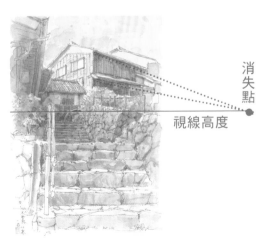

消失點

視線高度

木曾路黃昏（長野縣・馬籠）41.0×31.5cm

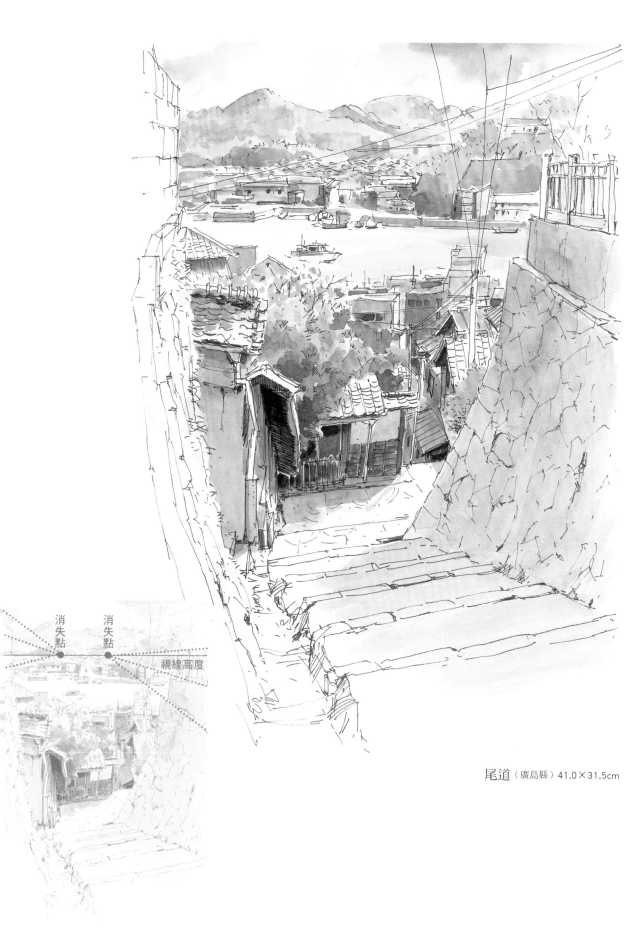

消失點　消失點　視線高度

尾道（廣島縣）41.0×31.5cm

74

畫中人物與空間深度

　　當目標風景是沒有起伏的
平地且畫中人物為成年人時，
無論在遠處或近處，頭部的位
置都應該與視線等高。當人物
站在上坡時，最遠者的頭部位
置應高於視線高度，且應最
高；相反的，如果是位在下坡
時，則最遠者的頭部位置應低
於視線高度，且應最低。

平地

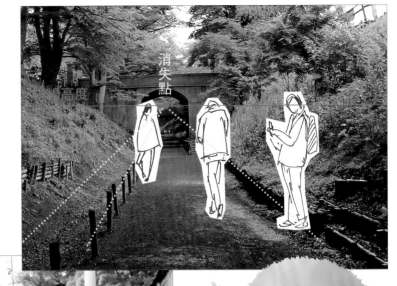

無論人物站在
近處還是遠處，
頭部位置都與
視線高度相同。

上坡

人物愈遠，
則頭部的
位置愈高。

人物愈遠，
則頭部的
位置愈低。

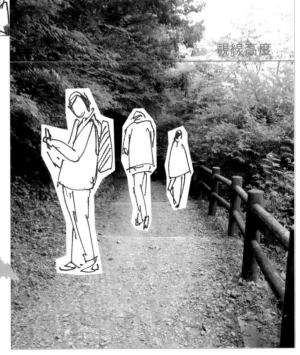

下坡

寫生的步驟

　　P12已經介紹過簡單的鉛筆淡
彩寫生步驟,這裡就要以實際作
品為例,針對水彩寫生本身,介
紹下筆之前應考慮的事項、實際
描繪步驟與注意事項等。

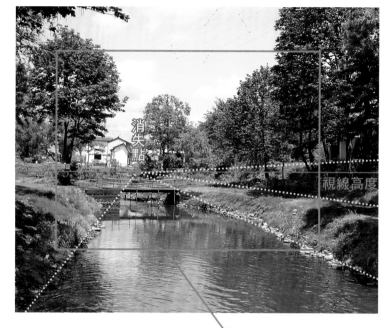

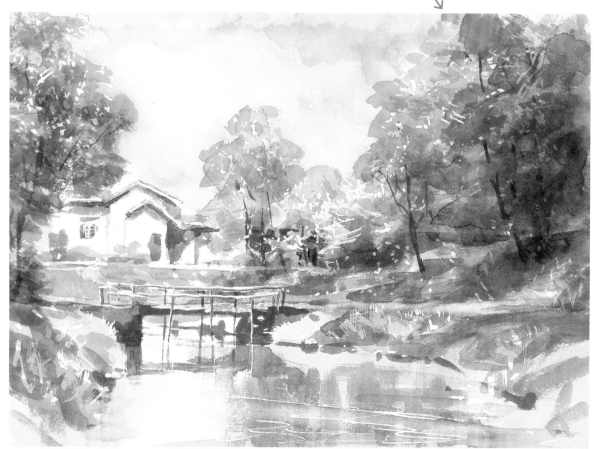

小橋（新潟縣南魚沼市）19.0×26.5cm

下筆之前

① 先決定想畫的目標（主角）、決定構圖與擷取區塊。

● 應養成儘快找到目標，並及早下筆的習慣。

● 原則上主角會畫得較精細，對比度也會比較強；配角則可畫得隨興一點，對比度也比較弱。

> 主角是白色建築物與橋，所以擺在畫面左側，並採用1點透視構圖。

② 試著想像打算呈現的畫面。

● 思考要畫得隨興還是精細、筆觸要柔軟還是強調層次感等等。

● 整體色調要以哪個顏色為主（基調色）。

> ·描線的精細程度與草稿差不多。
> ·要在短時間內快速畫完，且採用的筆觸要講究層次感與氣勢。
> ·基調色為黃綠色。

③ 確認自己的雙眼高度（視線）與大概的地形。

● 視線高度是決定構圖的基本條件。再來就要大約掌握地平線（地面高度）、起伏與高低落差等地形條件。

同場加映

必須累積一段經驗，才能夠順利地在腦海中模擬出成品，同時，也必須多多欣賞名畫與他人的作品，培養出精準的眼光。此外，參加講評會等，將眾人的畫作放在一起評比，也是培養眼光的好方法。因此，平常請多觀摩他人畫作的優點，並留意各種細節吧！

④ 確認太陽的位置（光影方向）。

● 如下圖所示，試著在短時間內畫出簡單的示意圖，尺寸約等於明信片，並應畫出概略構圖、明暗狀況等。基本上明暗狀況分成四個階段即可，避免在這個階段畫得太過精細！

光線

第二亮的地方　　第三亮的地方

暗處

最亮的地方
（住宅、天空、水面有光線直射的地方）

基調色＝Sap Green、Indigo

變更基調色畫出的範例

基調色＝綠（Sap Green、Ultramarine）

基調色＝藍（Sap Green＋Ultramarine＋Permanent Rose）

開始作畫

① 打草稿。

② 在想留白的地方塗上留白膠。

③ 等留白膠乾燥之後,畫上底色。
● 決定好成品的色調後,就依該色調畫出大概的地形與大範圍的陰影色塊。
● 上色時要從明亮的顏色開始畫。也就是說,從能夠表現出光線反射與透明感的顏色開始上色。

④ 一點一滴地慢慢描繪細節。
● 不是一口氣就把特定區塊畫得很精細,而是應依整體平衡感,循序漸進地慢慢補足。

畫好底色的作品

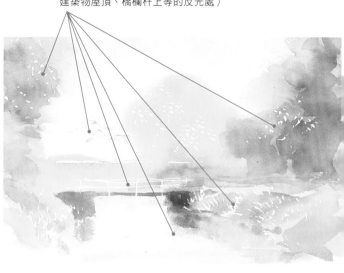

塗有留白膠的地方(草木的葉子、水面、建築物屋頂、橋欄杆上等的反光處)

樹木與河堤只是配角,所以均以粗略的色塊組成,顏色對比度也較弱。

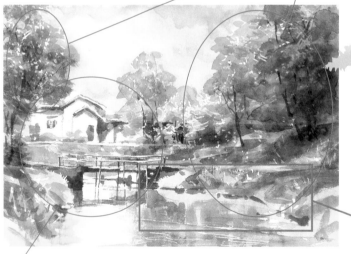

建築物與橋是主角,因此畫得較為細緻,對比也比較強。

> 畫到一半時,要記得確認
> 剛開始設定的氛圍是否有跑掉,
> 這時也別忘了要瞇起眼睛,
> 甚至是起身
> 從遠一點的地方確認!

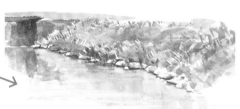

將右下河岸畫得精細一點,就會變成這樣。

同場加映

畫水彩畫的時候,如果直接使用與實物相同的顏色,會因色彩混濁而使畫作顯得晦暗(如右圖)。
試著想像光線穿透或是照射在物體上時的感覺,選用比肉眼所見更明亮的顏色是一大要訣(如左圖)。

拓寬表現的幅度，打造出充滿變化的作品

　　「變化多端」是一幅畫裡非常重要的條件，例如：亮度與色彩的對比要有強有弱、有區塊畫得精細就要有區塊畫得隨興、硬邊線與軟邊線、鮮豔色彩與混濁色彩等均衡度，以及顏料濃淡變化、線條的粗細強弱等。

　　運用各種表現方式的畫作，才能夠勾勒出豐富的韻味；相反的，缺乏這些變化時，畫作就會顯得單調無趣。

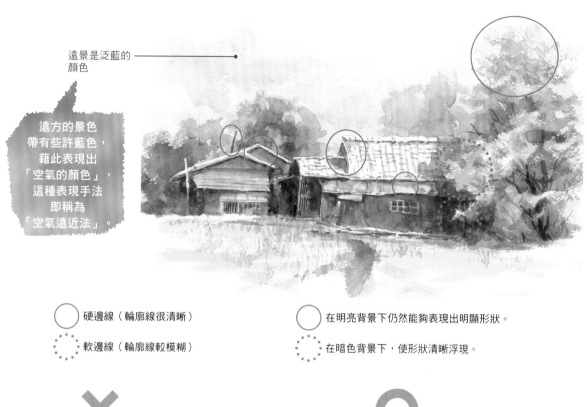

遠景是泛藍的
顏色

遠方的景色
帶有些許藍色，
藉此表現出
「空氣的顏色」，
這種表現手法
即稱為
「空氣遠近法」。

○ 硬邊線（輪廓線很清晰）

⋯ 軟邊線（輪廓線較模糊）

○ 在明亮背景下仍然能夠表現出明顯形狀。

⋯ 在暗色背景下，使形狀清晰浮現。

沒有變化。

・深淺變化少。
・整體顏色塗得很均勻。
・輪廓均為粗細相同的線條。
・沒有留白。

背景的樹木雖然畫得模糊，
但是仍有陰影變化，也刻意
表現出風穿透樹林的感覺。

○ 有變化。

不要畫出筆直精準的線條，
應透過長短粗細增添變化。

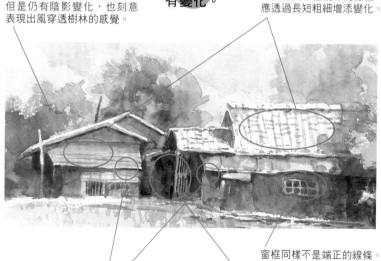

窗框同樣不是端正的線條。

邊線保留了些許畫紙本身的
白色，藉此營造出層次感。

雖然形狀沒有很清晰，但
是顏色仍有深淺變化，賦
予些許想像空間。

認識畫具——描線的工具

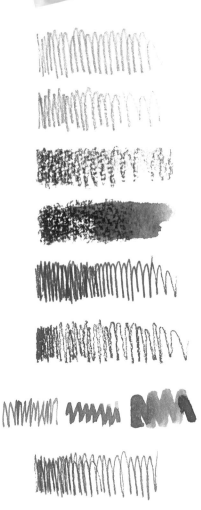

鉛筆（HB）

鉛筆（2B）

紙捲蠟筆

水彩蠟筆「woody 3 in 1」（STABILO）

簽字筆「Super petit」（PILOT）
※水性顏料墨水

水性簽字筆「LIBU（毛筆型筆觸）」
（三菱鉛筆）　※水性顏料墨水

蘆葦筆

彩色麥克筆「COLOR MASTER」（SAM TRADING）
※水性顏料墨水

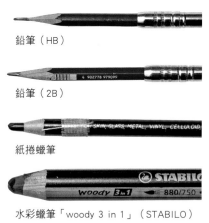

水性簽字筆「PLAYCOLOR 2」
（TOMBOW鉛筆）　※水性染料墨水

五花八門的描線工具

　　淡彩寫生是以線條為主體，用色較為淡雅。因此改變描線的工具，就能夠營造出不同的趣味。專門用來描線的工具相當多元化，包括鉛筆、炭精筆、水彩色鉛筆、紙捲蠟筆、簽字筆、氈頭筆等，各位不妨多加嘗試。描線筆細分成各式各樣的筆芯粗細與硬度，顏色也不是只有黑色一種，還包括褐色系或藍色系等，相當有趣。

　　此外，也有像水彩色鉛筆一樣能用水溶開的類型，以及兼具描線與上色功能的類型。

就算是同一幅畫，
使用不同描線工具時，
呈現出的氛圍也不同。

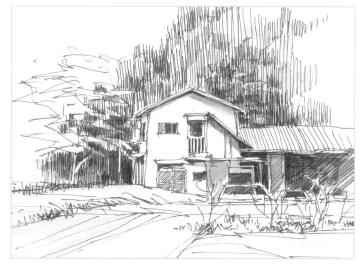

簽字筆
「Super petit」

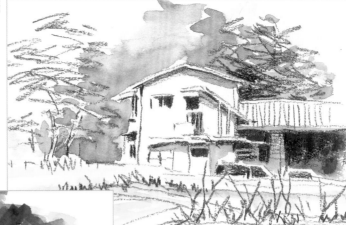

水彩蠟筆「woody 3 in1」黑色

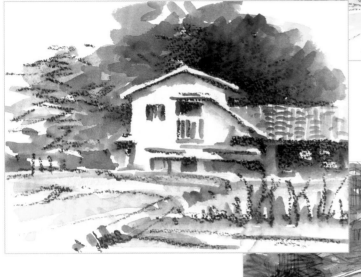

水性簽字筆
「PLAYCOLOR 2」黑色

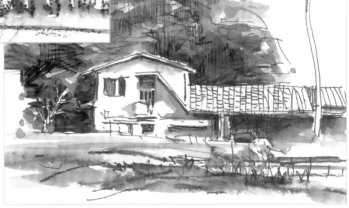

水性簽字筆「LIBU（毛筆型筆觸）」

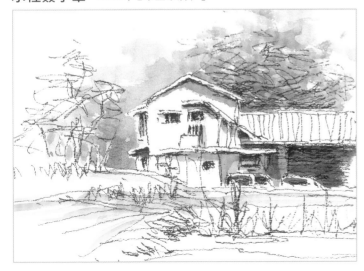

同場
加映

簽字筆當中，也有
如左圖「LIBU（毛
筆型筆觸）」一
樣，筆頭是毛氈或
合成纖維材質，而這類簽字筆又稱為
「氈頭筆」。氈頭筆的筆頭較柔軟，
能夠畫出既細又帶有豐富情感的線
條，繪製建築物或是畫紙較小張時都
很方便使用。

讓簽字筆的墨水溶於水的畫法

　　簽字筆的墨水有分成顏料型與染料型，顏料型的乾燥之後就不會溶於水，染料型的則會溶於水。因此，我經常在寫生時運用這種特性。

　　這種能夠溶於水的簽字筆與水彩色鉛筆，優點是除了能夠用來上色或是畫出細線外，用水暈染畫好的線條，讓線條模糊，也可以表現出較柔和的氛圍。很適合用來繪製古色古香的建築物、度過漫長歲月的大樹樹皮，以及煙雨濛濛的景色等。

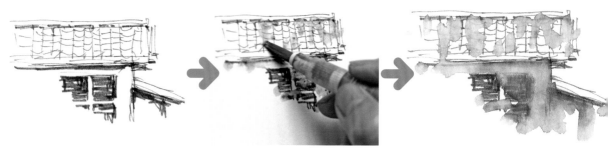

用簽字筆畫線。　　　　用沾水的筆沾濕簽字筆畫出的線條　　　　碰到水後墨水就暈開了。
　　　　　　　　　　　（此處是使用水筆）。

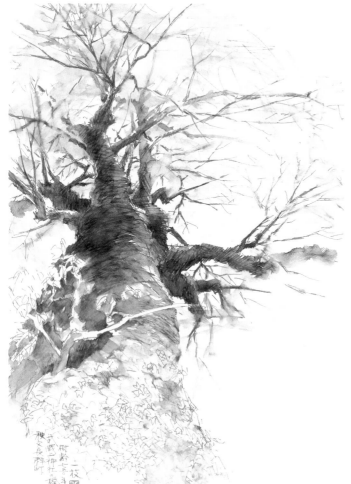

水性簽字筆
「PLAYCOLOR 2」
Ash Brown

武野上神社的櫸樹（埼玉縣秩父郡長瀞町）38.5×26.5cm

水性簽字筆「PLAYCOLOR 2」黑色

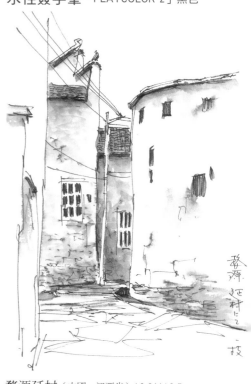

婺源延村（中國・江西省）19.0×13.5cm

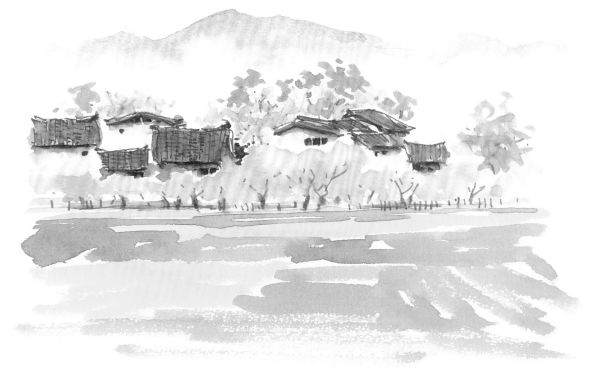

水性簽字筆「PLAYCOLOR 2」黑色

油菜花的季節（中國‧雲南省麗江）19.0×26.5cm

同場
加映

蘆葦筆的製作方法與使用方法

我嘗試過許多可以沾顏料畫線的工具，其中，兼具
能讓畫出來的線充滿趣味性、容易取得與容易操作
等特性的，就是蘆葦筆。只要去家居用品店買蘆葦簾後拆開，就能夠輕
易製作出蘆葦筆了，所以這邊特別提出介紹。順道一提，只要買小尺寸
的蘆葦簾，就能製作出上百支蘆葦筆喔！

盡量選擇直徑3～4mm左右的蘆葦，然
後再用美工刀切成斜口。

用約400號的磨砂紙，磨掉切口的纖維
（粗糙面）後就大功告成。

用蘆葦筆繪圖的關
鍵，就是要盡量讓
中空處飽含顏料。
只要善用各個角
度，就能畫出不同
粗細的線條。

Lesson 17 認識畫具——畫筆

五花八門的畫筆

　　水彩筆可概分成圓筆與平筆，但是市面上的商品又細分成不同的毛質、尺寸、筆尖形狀等，這些條件都會影響到筆頭的含水狀況與筆腰強度，令人眼花撩亂。

　　一般來說，羊毛與松鼠毛的含水狀況最佳，西伯利亞貂毛（鼬鼠毛）與狸毛的筆腰最強。此外，筆毛也分有僅使用單種毛，或是由數種不同毛混成的。舉例來說，要做出含水狀況佳且筆腰強的水彩筆，就必須混搭松鼠毛與西伯利亞貂毛。

　　新手在挑選水彩筆時，建議選擇筆尖偏細的14號與4號圓筆。此外，要用來沾取留白膠的時候，則建議選擇尼龍製4號左右的圓筆1支。

　　順道一提，我個人特別喜歡用日本畫專用的付立筆（中），這種筆不僅含水狀況佳，筆腰與筆尖也具有一定強度；另外，我常用的細筆——面相筆、平筆與排筆，也都選擇日本畫專用的商品。

　　此外，在戶外寫生時，想要短時間內畫好就必須仰賴水筆。水筆不用洗筆且使用便利，站著作畫也沒問題。

水筆

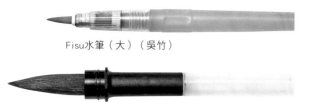

Fisu水筆（大）（吳竹）

水書YO!筆（開明）

水彩用筆

圓筆（西伯利亞貂毛筆／14號）（PICABIA）

圓筆（西伯利亞貂毛筆／6號）（PICABIA）

圓筆（西伯利亞貂毛筆／4號）（NAMURA）

圓筆（西伯利亞貂毛筆／3號）（NAMURA）

平筆〈圓頭扁刷筆〉（西伯利亞貂毛筆／10號）（NAMURA）

平筆〈橢圓型〉（松鼠毛／4號）（REMBRANDT）

平筆（尼龍／12號）

平筆（尼龍／4號）

日本畫用筆

付立筆（中）

面相筆

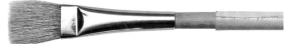

平筆

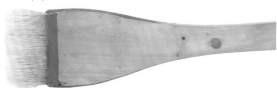

排筆

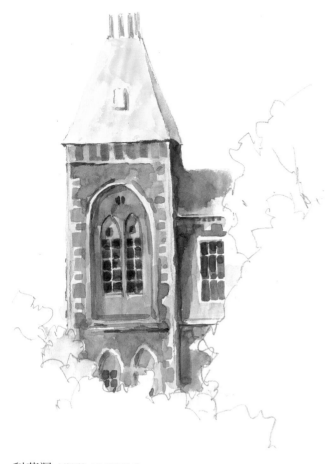

平筆的使用技巧

　　平筆的特徵，就是能夠用扁平的一面輕鬆上色，也可透過窄面畫出銳利的線條。將筆毛分成數撮後，還可輕鬆畫出細細的平行線，藉此表現出草原或水流，能營造出各種有趣的畫面。

善用不同寬度的平筆
繪製磚塊或窗戶玻璃
等時，只要一筆就能
畫出一塊。

科茲渥（英國）26.5×19.0cm

紅草（尾瀨）21.0×38.5cm

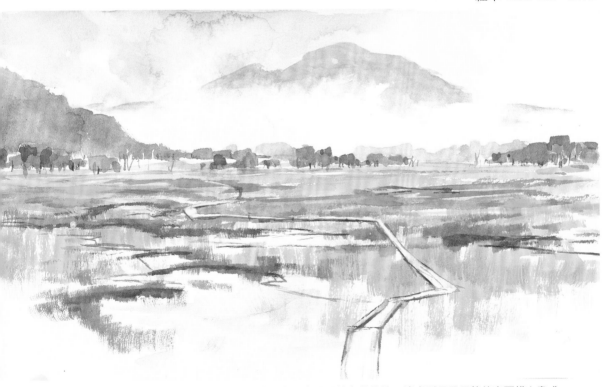

將平筆的筆毛分成數撮後，就可以畫出許多平行線，表現出濕原前方的草紋；遠處則是用平筆的窄面橫向畫成。

〈練習〉用平筆描繪溪流

　　平筆也很適合用來描繪有稜有角的岩石。這個範例一開始先用鉛筆輕輕打草稿，後面就完全用平筆完成。

1 一邊思考著岩石表面，一邊畫上底色。岩石的平坦面可以直接用平筆寬面繪出。

2 岩石的稜角處則用平筆的窄面拉出線條。

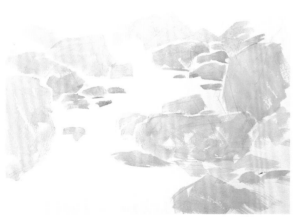

3 岩石彼此重疊處，則會留下白邊。

4 用較深的顏色畫上陰影。

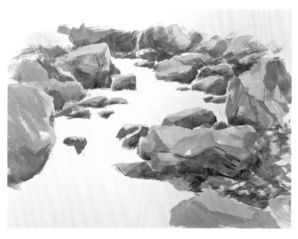

5 將顏色深淺分成3～4個階段，添上陰影。

6 用偏乾的筆毛，刷上流水的線條。

7 將沾了顏料的筆毛壓開。

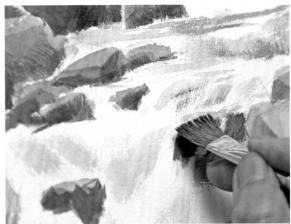

8 用**7**壓開的筆，畫出湍急水流。

完成

溪流（新潟縣・妙高）26.5×38.5cm

Lesson 18 認識畫具——畫紙

水彩紙的特徵

市面上的水彩紙依原料與製法而有各種不同的特徵，好不好畫與呈現出的感覺，也會隨著選擇的紙有所不同。在挑紙時主要著眼於表面強度、上膠（防水）處理、厚度、紙紋即可。

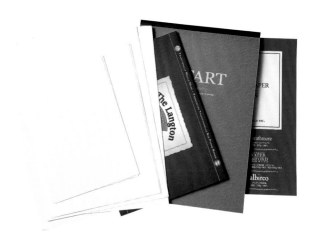

○原料　水彩紙的原料有棉、亞麻、木屑、非木屑（洋麻等）。一般來說， 100%棉製的畫紙屬於高級品。

○表面強度　經過橡皮擦擦拭、塗上數層顏料，或是用筆洗去顏料（吸洗法），紙面都不會變得粗糙或起毛屑，就代表畫紙的表面強度極高。

○上膠處理　水彩紙的吸附能力（吸水性）與乾燥時間，會隨著選用的上膠（防水）處理而異。上膠愈強則吸水力愈弱，顏料會維持在紙的表層慢慢乾燥，因此色澤比較鮮豔；相反的，上膠愈弱則吸水力愈強，顏料會大量滲入紙中，呈現出的色澤較為暗沉。上膠較強的紙很適合需要使用大量水的畫法，例如：渲染法及濕中濕畫法或與水溶相關技法等；相反的，上膠較弱的紙因為比較快乾，所以適合講求速度的淡彩寫生。

○厚度　紙的厚度會以每$1m^2$面積的重量（磅數）表示。紙張太薄時，遇水就會變皺，因此要畫比較大的作品（10號以上）時，則建議使用較厚（$300g/m^2$以上）的紙。

○紙紋　紙的表面（紋理）依照凹凸狀況，細分為細目、中目與粗目。

品名	原料	表面強度	上膠處理	顏料定著度	留白膠適用度	吸洗法適用度	乾燥速度	重量（磅數）	價格（※）
ARCHES（230×310mm）	100%棉製	◎	◎	◎	◎	△	普通	$300g/m^2$	367
Waterford（F4）	〃	◎	◎	◎	◎	×	慢	$300g/m^2$	207
Langton Prestige（F4）	〃	◎	◎	◎	◎	△	慢	$300g/m^2$	382
Strathmore（F4）	〃	◎	◎	◎	◎	△	快	$300g/m^2$	229
The Langton（F4）	木屑	◎	○	○	◎	○	慢	$300g/m^2$	243
White Watson（F4）	混合	○	◎	◎	○	○	慢	$239g/m^2$	144
WIRGMAN（F4）	木屑	◎	○	△	◎	◎	快	$350g/m^2$	165
VIFART（B4）	混合	△	△	△	○	◎	快	$242g/m^2$	79

※此為2015年8月東京·世界堂新宿店公布的價格，計算基準為速寫本每頁平均價格（單位：日圓）。

・細目——表面光滑，乾燥速度快，適用於用水量較少的淡彩畫及描繪較精細的作品。

・中目——表面凹凸狀態與吸水性介於細目與粗目之間，應用範圍較廣，適合初學者。

・粗目——表面凹凸紋路較大，不適合用來畫線條較精細的作品，但是顏料滲入凹處後會勾勒出豐富的風情，較易表現紋理，適合用來畫風景畫或尺寸較大的作品。

　　P88的表格是我常用的8種水彩紙，我試著比較了各種特徵，但是僅供參考而已。順道一提，我在畫淡彩速寫時會使用VIFART，用水量較多的水彩畫則多半選用The Langton或WIRGMAN。

　　因此，請先確認自己想畫的風格後，再選擇適當的紙張後試畫看看吧。覺得畫起來很順手的話，就可以一直沿用下去，畢竟畫紙用得愈習慣，畫起來就會愈順暢。

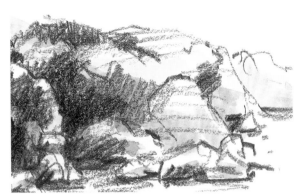
用中目的紙搭配紙捲蠟筆畫出的範例

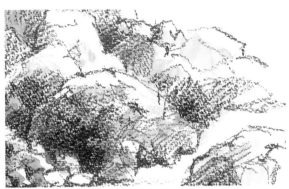
用粗目紙搭配紙捲蠟筆畫出的範例

沾水防止紙張變皺的方法

　　為了避免紙張因水彩變皺或產生波紋，因此要事先在紙上塗滿水後拉直，並鋪在板子等上方等待乾燥。此外，要將紙張帶到戶外寫生時，建議貼在輕盈且表面平滑的椴木合板上（選擇最薄的即可）。將紙張貼在合板上畫完後，等乾燥之後再用美工刀等割開。膠帶殘留在合板上的話，只要用筆等沾水刷在膠帶上，再放置1～2分鐘左右即可剝除乾淨。

> 要防止紙張變皺時，必須沾上大量的水後確實拉直。使用排筆在水彩紙上沾水時，則必須正反面各刷兩次。如果能夠事先捲起泡在大型棒狀容器裡5分鐘左右，效果會更好。

1 讓排筆沾滿水，刷在紙張的正反兩面，讓紙張確實沾滿水。接著靜待幾分鐘等紙張確實拉直後，再重複打濕一次，最後平整地放在比畫紙更大的板子上。

2 將水黏性膠帶裁切得比畫紙長1 cm後，再用沾滿水的刷毛或抹布打濕。

3 依上下左右的順序，將膠帶貼在畫紙上，並用抹布等輕輕地吸取紙面上的水分，以加快乾燥速度。

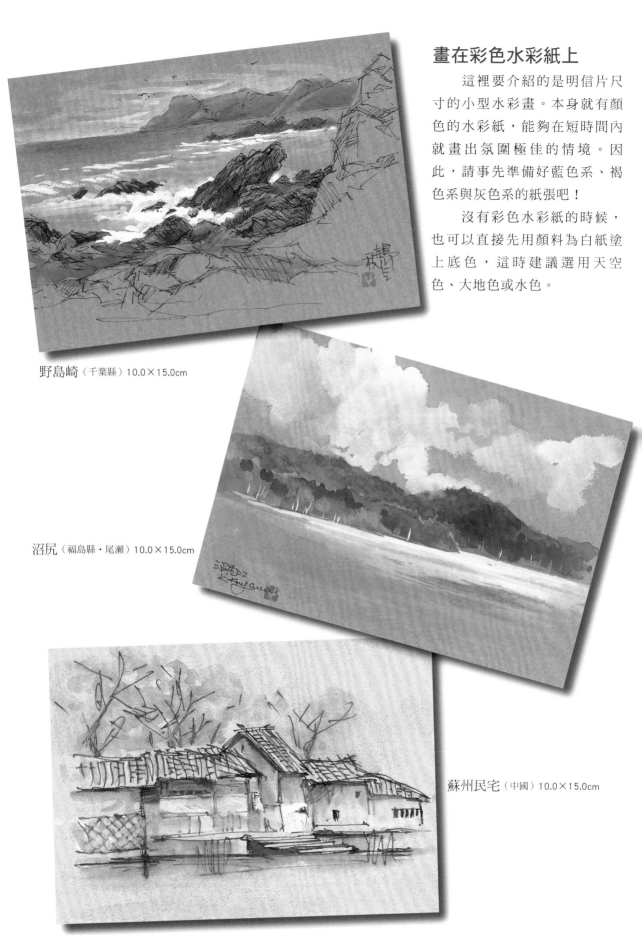

畫在彩色水彩紙上

　　這裡要介紹的是明信片尺寸的小型水彩畫。本身就有顏色的水彩紙，能夠在短時間內就畫出氛圍極佳的情境。因此，請事先準備好藍色系、褐色系與灰色系的紙張吧！

　　沒有彩色水彩紙的時候，也可以直接先用顏料為白紙塗上底色，這時建議選用天空色、大地色或水色。

野島崎（千葉縣）10.0×15.0cm

沼尻（福島縣・尾瀨）10.0×15.0cm

蘇州民宅（中國）10.0×15.0cm

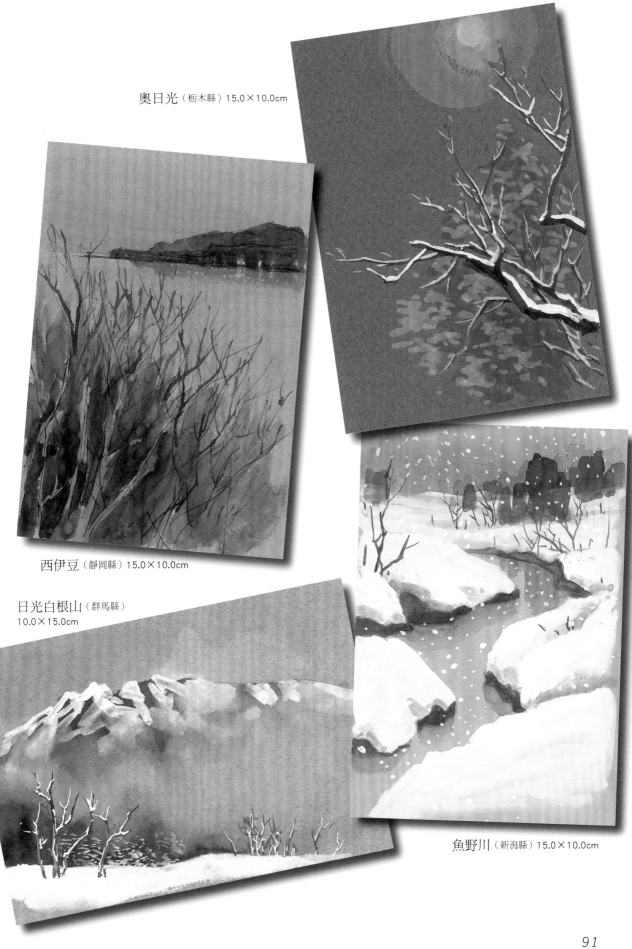

奥日光（栃木縣）15.0×10.0cm

西伊豆（靜岡縣）15.0×10.0cm

日光白根山（群馬縣）
10.0×15.0cm

魚野川（新潟縣）15.0×10.0cm

Lesson 19 畫具與畫法的組合

　　針對同一個目標物並嘗試不同畫具與畫法，就能夠從中獲益許多。如果時間充裕，能夠一整天待在同一個地方盡情作畫的話，不妨就待在同一處嘗試各種畫法吧！時間不夠充裕的話，也可試著在一張畫中做出各種不同的嘗試。

　　首先就從鉛筆寫生開始吧！仔細觀察目標物，然後用單一清晰的線條畫出正確的形狀。想要畫得精準一點，就必須抱持著用視線在目標物上穿洞般的覺悟，專注地觀察吧！畫完之後，再試著用不同質感的線條畫個2～3張，之後再試著填上輕質的顏色，繪製成鉛筆淡彩作品。

　　接著再開始試著畫水彩畫。作畫過程中可以依自己的能力，決定顏色的變化模式、畫紙的種類及描繪線條的工具等。此外，試著省略各種元素，也可能會獲得有趣的結果。多方嘗試不同的畫法與畫具，肯定能夠從中發現到新的樂趣。

畫紙：VIFART（中目）
描線筆：簽字筆
　　　　「Super petit」（PILOT）
繪製時間：約10分鐘
19.0×26.5cm

畫紙：VIFART（細目）
描線筆：鉛筆（HB）
繪製時間：約20分鐘
19.0×26.5cm

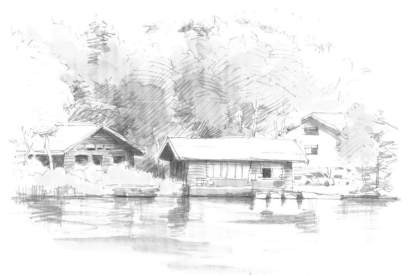

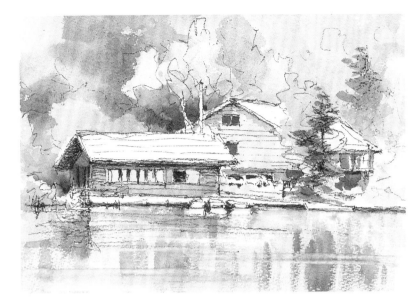

畫紙：VIFART（粗目）
描線筆：水性簽字筆
　　　　「LIBU（毛筆型筆觸）」
　　　　（三菱鉛筆）
繪製時間：約30分鐘
基調色：藍色
19.0×26.5cm

畫紙：The Langton（中目）
繪製時間：約50分鐘
基調色：綠色
24.0×33.0cm

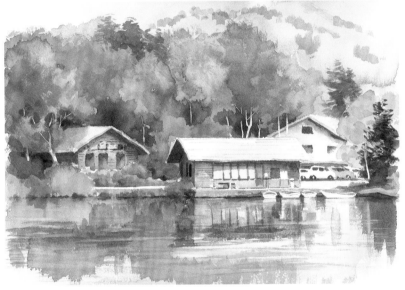

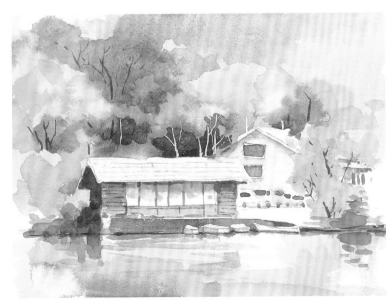

畫紙：The Langton（中目）
繪製時間：約30分鐘
基調色：褐色
19.0×26.5cm

臨摹學習法

在日常生活中，有時會因為看到畫冊中的作品深受感動，有時則會在不經意取得的城鎮導覽手冊、月曆等，邂逅非常棒的畫作。試著臨摹這些出色的畫作，也往往能發現新大陸，這可說是非常有趣的一件事情。此外，多方臨摹也是提升進步速度的捷徑。

　　這邊要推薦給各位的臨摹對象，就是淺井忠的作品。淺井忠（1856年～1907年）是在明治時代確立日本寫實畫風的大師。他用正統技法畫出的水彩畫中，也有許多優秀的作品流傳至今。每次臨摹都能讓我領悟許多繪畫的要領。所以這次就以淺井忠的《飛驒高山》為目標，試著用各種方式臨摹看看。

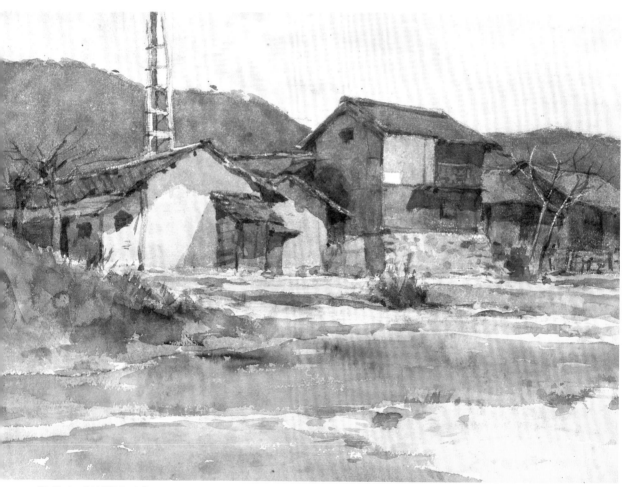

淺井忠《飛驒高山》 1907年　27.1×38.2cm　東京國立博物館收藏　Image: TNM Image Archives